水彩畫

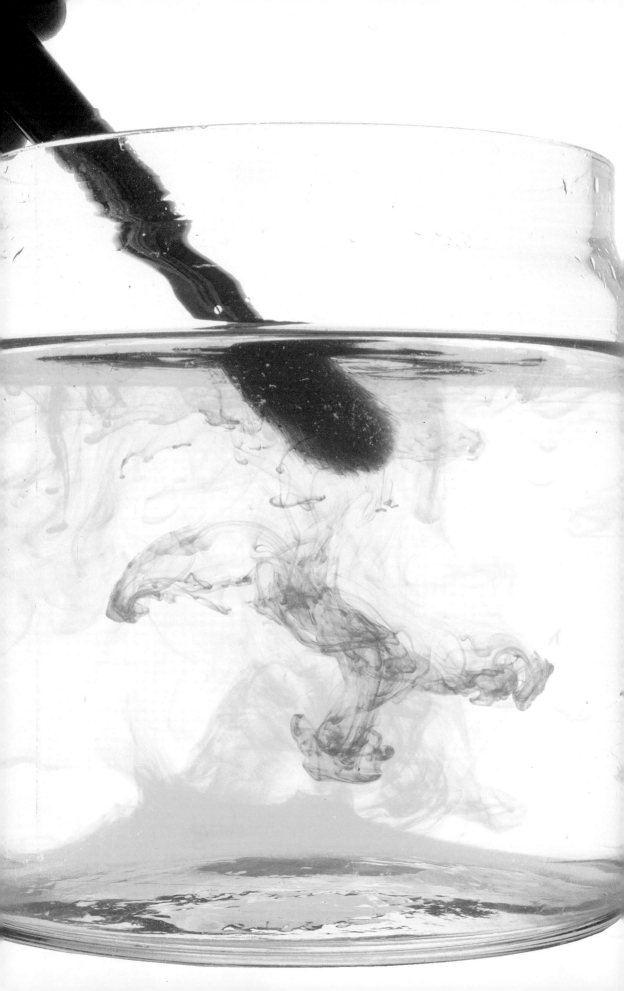

水彩畫

Parramón's Editorial Team 著

余綺芳 譯　　　曾坤明 校訂

 三民書局

Cómo pintar a la Acuarela by

Parramón's Editorial Team

©PARRAMÓN EDICIONES, S.A. Barcelona, España

World rights reserved

©SAN MIN BOOK CO., LTD. Taipei, Taiwan

目錄

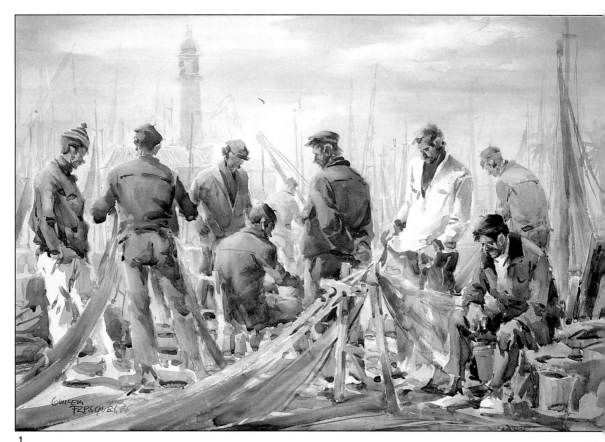

1

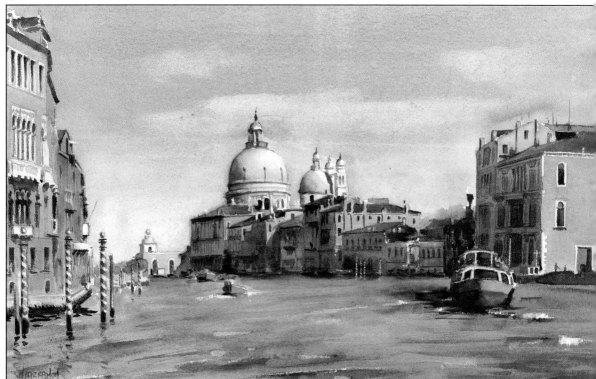

2

前言

耶摩‧浮斯克特(Guillermo Fresquet)
著名的水彩畫家，荷西‧帕拉蒙 (José
Parramón) 則是美術老師，因寫美術
面的教科書而聞名於世。他們兩人於
年前合作出版了一本介紹如何畫水彩
的書。

本書極為成功：西班牙版才出現幾個
就在法國出版，三年後經翻譯首度在
國出版，然後是義大利、日本、美國、
蘭、葡萄牙和德國。西班牙國內已出
第二十版，法國十五版，德國十版。
今總計出版了六十萬冊。

本書之所以成功乃由於浮斯克特是水
畫專家，他確實知道如何用水彩作畫，
帕拉蒙除本身是畫家外，更善於教授
畫，是位教畫並長的畫家。

今浮斯克特與帕拉蒙又再度攜手合作
增訂這本書的內容，加入新教材及技
，大幅增添插畫及圖例的數量——加
新照片及更多水彩畫複製品。身為作
的我們深信這本書實際上是本新書，
幾年前出版的那本一樣具有誨人不倦
內涵，但在內容及教材方面則更先進，
出版形式方面則更活潑。簡言之，我
深信這是一本比教導了六十萬好學者
習水彩畫的第一版還要好的書。

紀耶摩‧浮斯克特
荷西‧帕拉蒙

圖1和2. （前頁）水彩
畫《漁夫們》(Group of
Fishermen) 及《威尼斯
大運河》(The Grand
Canal in Venice)，為本
書作者紀耶摩‧浮斯克
特及荷西‧帕拉蒙所
繪。

水彩畫的歷史並不長；事實上，水彩畫家協會(the Society of Watercolour Painters)是於1804年春天在英國成立的，一年後協會即舉辦了第一次畫展。從那時起水彩畫開始被正視：雖然深受油畫家的排斥與批評，卻也逐漸被認同為一種藝術的表達方式。就在那時，一些早期最著名的水彩畫家相繼出現，如：泰納(Turner)、吉爾亭(Girtin)、柯特曼(Cotman)、德·溫德(De Wint)。他們都是英國人，因為水彩畫「真正」源於英國。我們強調「真正」這兩個字是由於魯本斯(Rubens)、尤當斯(Jordaens)、范戴克(Van Dyck)以及杜勒(Dürer)，尤其是杜勒，在更早的許多年前就曾用水彩作畫，但當時的他們視水彩為一種輔助性素材用於繪畫習作和草圖，如同油畫中為了界定圖形而畫的概略的速寫一樣。這便是水彩畫簡短的歷史。

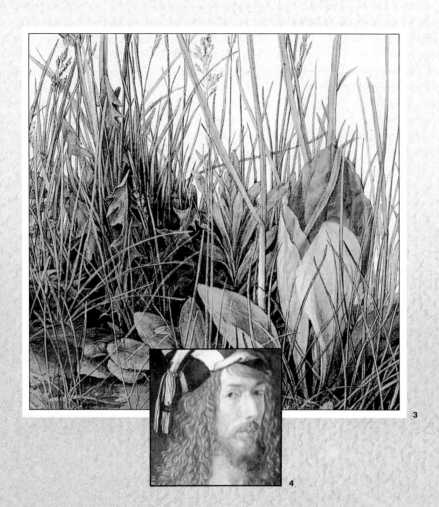

3

4

水彩畫簡史

十八世紀——大旅行時代

在十八世紀中葉，英國人開始探討羅馬的繪畫，後來的發展對水彩畫有決定性的影響。

那時正是所謂新古典主義的鼎盛時期。新古典主義主要是文學方面的運動，但也對建築、雕塑及繪畫有深遠的影響。它的主旨則在於重建人們對古典藝術的喜好。

新古典主義風潮激起了人們對古文明發源地的好奇，無數的外國遊客造訪雅典、尤其是羅馬。他們想要仔細憑弔那些為歷史作見證的遺跡：圓形競技場、提圖斯凱旋門 (the Arch of Titus)、圖拉真 (Trajan) 圓柱、哈德里安 (Hadrian) 陵寢、卡拉卡拉(Caracalla)澡堂。那是所謂的大旅行時代，所有工業家、商人、學者、藝術家、政治家及貴族們，或因其專業需要、或因其感性鼓舞，甚至只是因為好奇，只要能力所及，皆越過邊界去探討其他文化及國度。

最早一批是英國人，他們大多是感性、有素養的遊客。他們帶回了描繪各種藝術遺跡及羅馬景致的黑色或深褐色版畫及蝕刻畫，作為旅遊「永恆城市」的紀念。這些被義大利人稱為景色畫 (vedute) 的作品主要是由卡雷瓦里士(Carlevari)、卡那雷托(Canaletto)以及畢拉內內(Piranesi)所繪。他們約繪有四百幅景色畫，再印成數千張蝕刻畫。十八世紀中葉，羅馬的景色畫正流行，歐洲各地的畫家皆熱衷於此：義大利有利契(Ricci)、巴尼尼(Panini)，以及瓜第(Guardi)，英國有巴爾斯(Pars)、路克(Rooker)、寇任斯(Cozens)以及其他畫家。景色畫不只在羅馬出售，亦外銷到英國，並首度被製成銅版畫——深褐色或黑色的複製品，取材的範圍包括風景、城市、遺跡以及花、馬和狗。這些

畫非常不同凡響，不僅可以用來裝飾房屋牆壁，更促成了所謂英國版畫的大量製作。

圖3和4. （第9頁）杜勒，《大片草地》(Large Piece of Turf)（局部），阿爾貝提那畫廊 (Albertina Museum)。《戴手套的自畫像》(Self-Portrait with Glove)（局部），馬德里普拉多美術館 (Prado Museum)。事實上這幅自畫像是油畫，而《大片草地》則是杜勒所繪最著名水彩畫之一。

圖5和6. 洛漢(Lorrain)，《河流景致：從羅馬馬里奧山看臺伯河》(Land-scape with River: View of the Tiber from Monte Mario, Rome)，倫敦大英博物館。下圖：瓜第《威尼斯大運河旁房宇》(Houses along the Grand Canal in Venice)（局部），阿爾貝提那畫廊。文藝復興之後，許多畫家用不透明水彩及薄塗來繪古羅馬或古義大利的景色畫。

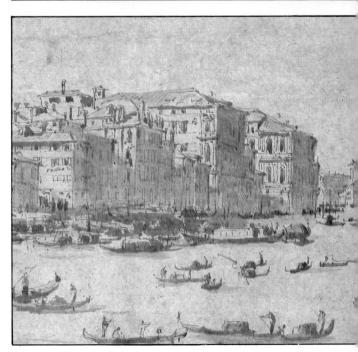

水彩畫藝術的誕生

水彩畫的出現是由於有人想替版畫或蝕刻畫著色——在印好的畫上用水彩著色。因此漸漸地，由於顏色對手繪的蝕刻畫愈來愈重要，最後終於演變成水彩畫。

造成這種轉變的英國畫家有寇任斯，以及保羅·珊得比(Paul Sandby)，尤其是珊得比，他不為蝕刻版畫上色，反而一一研究其不同的技巧及方法，因此使得水彩畫更臻完美。

7

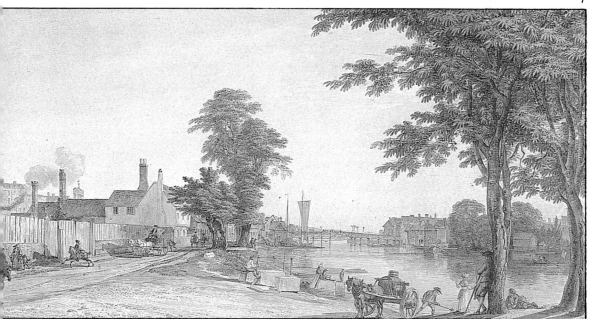

8

圖7. 寇任斯(Cozens)，《阿爾班湖及甘多浮城堡》(The Alban Lake and the Castle of Gandolfo)，倫敦泰德畫廊(Tate Gallery)。

圖8. 珊得比(Sandby)，《風景》(Landscape)，倫敦大英博物館。這幅典型的英國版畫是用水彩上色在黑色印成的石版畫上的例子之一。

圖9. 路克(Rooker)，《格濱頓，肯特郡》(Gobington, Kent)（局部），維多利亞與亞伯特博物館(Victoria and Albert Museum)，倫敦。一幅典型的十八世紀水彩畫，此畫的細節讓人聯想到石版畫精細的手法。

9

先驅及開創者

回溯這段歷史的源頭，我們發現水彩畫起源於埃及藝術——當時重要人物的圖像會被畫在成卷或成冊的紙莎草紙上。這種藝術在中古世紀纖細畫 (miniature) 的手稿再次出現，並延續到文藝復興時期。我們也可以說，直到文藝復興時期，開創水彩畫藝術的偉大先驅——杜勒——才出現，他是十六世紀最偉大的德國畫家及版畫畫家；就如畫家科里奧斯 (Cornelius) 所說：「終其漫長熱切的一生 (1471–1528)，他著有三本書，畫了一千多幅素描，雕刻了將近三百多件版畫，畫了一百八十八幅畫，其中有八十六幅為水彩畫。」

杜勒之後，水彩畫成為一種輔助性藝術，用來替壁畫及油畫打底。義大利文藝復興時期大師達文西 (Leonardo da Vinci)，拉斐爾 (Raphael)，以及米開蘭基羅 (Michelangelo)，還有十七世紀法蘭德斯學院 (Flemish school) 的大師皆用鋼筆及畫筆畫下無數了不起的作品。而在羅馬，法國畫家尼克拉·普桑 (Nicholas Poussin) 及克勞德·洛漢 (Claude Lorrain) 用不透明水彩畫風景的方式開啟了新古典主義的風潮，並促進英國水彩畫藝術的發展。

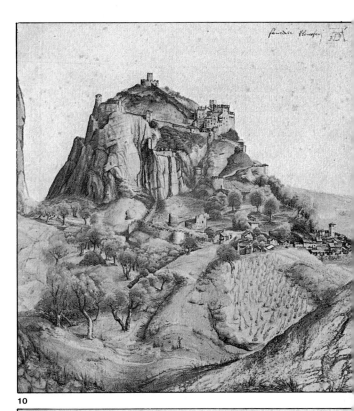

10

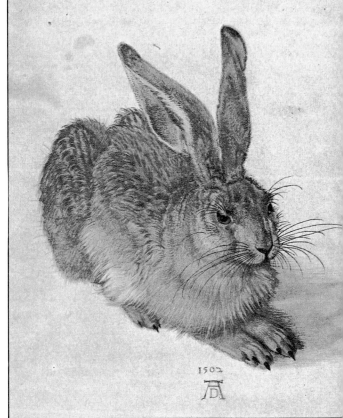

11

圖10和11. 杜勒 (Dürer)，《亞柯谷之景》(*View of Arc*)，巴黎羅浮宮。下圖：杜勒，《野兔》(*Hare*)，維也納阿爾貝提那畫廊。杜勒是水彩畫的偉大先驅。從十五世紀開始他就用這種媒材，以特有的技巧及方式作畫，近似於當今照像寫實主義。差別在於杜勒並不是依當時慣例，以畫這些水彩畫做為最終的油畫或蛋彩畫之習作，而是以水彩畫本身為最終的繪畫。

英國國粹：泰納和吉爾亭

八世紀中葉以後，水彩畫風行英國。
[17]68 年，英國皇家美術學院 (the Royal
[Ac]ademy of Arts of England)成立。創始
[會]員中的保羅・珊得比及托瑪斯・珊得
[比](Thomas Sandby) 二兄弟是水彩畫家，
[水]彩畫也因而出現在該學院首次畫展
[中]。1804年，水彩畫家由於未受到與油畫
[同]一樣的重視而脫離學院。英國水彩畫
[家]遂成立了舊水彩畫學會(the Old Water-
[c]olour Society)，並於次年舉行第一次畫
[展]。1855年，英國將一百一十四幅水彩
[畫]送去參加在巴黎舉行的全球畫展
[(U]niversal Exhibition)，結果震驚了法國
[批]評家及一般民眾。1881年，維多利亞
[女]皇頒令舊水彩畫學會可於其名稱前加
[上]「皇家」兩字。那時，水彩畫藝術已
[成]成為英國的國粹。

[水]彩之所以能在英國受到重視，隨後普
[及]全歐洲，並晉身為與素描、粉彩畫、及
[油]畫同樣地位的畫材，主要是由於泰納、
[吉]爾亭、及其同儕如波寧頓 (Bonnington)，
[科]特曼，布雷克(Blake)，帕麥爾(Palmer)，
[德]・溫德，寇克斯(Cox)和其他畫家高水
[準]的作品所致。

[泰]納那時已被尊為英國藝術大師之一，
[他]不但是傑出的油畫家，更是令人激賞
[的]水彩畫家，深受莫內 (Monet)，馬內
[(M]anet)，畢沙羅(Pissarro)，竇加(Degas)
[及]其他許多人的推崇；他們在他的作品
[中]看到了印象主義的雛形。

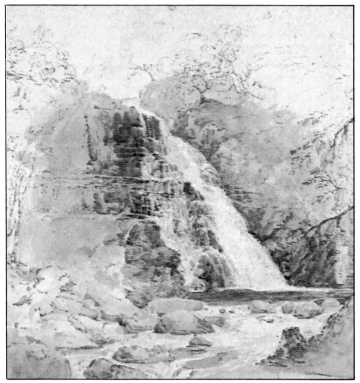

圖12和13. 左邊：德・
溫德，《林肯》(Lincoln)，
倫敦大英博物館。下圖：
吉爾亭(Girtin)，《肯恩瀑
布，北威爾斯》(Cayne
Waterfall, North Wales)，
倫敦大英博物館。兩幅
十八世紀典型英國藝術
的水彩畫。

圖14. 泰納(Turner)，
《博桑斯的冰河》(The
Glacier at Bussons)，倫
敦大英博物館。泰納無
疑是英國最好最著名的
水彩畫家，十九世紀法
國畫家認為他是印象主
義畫派最重要先驅之
一。

十九及二十世紀：歐洲及美國

波寧頓，英國十八世紀末重要的水彩畫家，他大力引介水彩畫到法國，並隨即有熱心畫家積極投入。其中的傑出者德拉克洛瓦(Eugène Delacroix)，他在北非旅遊時，也同時以水彩畫和筆記作記錄(此即著名的摩洛哥素描札記)。他後來描繪阿拉伯景觀及人物時均用到這些心得。此外，居斯塔夫·牟侯(Gustave Moreau)及鄂簡·那密斯 (Eugène Lamisse) 在法國成立了透明水彩畫法學會 (the Societé d'Aquarellistes)。後來的塞尚 (Paul Cézanne) 則在印象主義形式內用自己的方式闡釋水彩畫。另外值得注意的是，藝術史上所記載的第一幅抽象畫，是瓦西利·康丁斯基 (Wassily Kandinsky) 在1910年以水彩所繪的。

與康丁斯基同時期的傑出畫家還有荷蘭的尤恩根德(J. B. Jongkind)，德國的希德布蘭特 (Hildebrandt)及范·曼叟 (Von Manzel)，以及二十世紀初的諾爾德(Nolde)及馬可(Macke)。

十九世紀西班牙著名的水彩畫家有普瑞茲·維拉米爾(Pérez Villamil)及非凡的馬里亞諾·福蒂尼(Mariano Fortuny)。後者是西班牙國內第一個透明水彩畫法學會(Centro de Acuarelistas)的主要創始者。此學會1864年在加泰隆尼亞(Catalonia) 成立，現在則被稱作 Agrupació

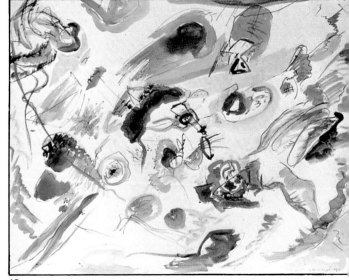

15

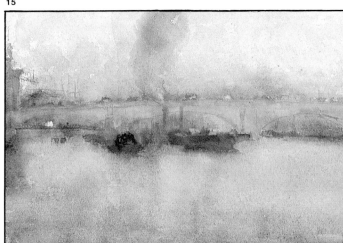

16

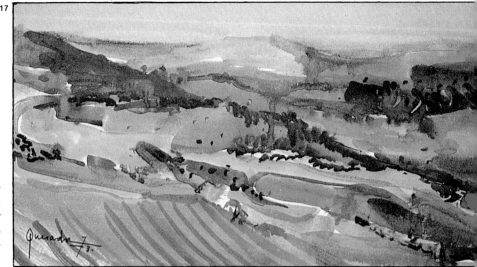

17

圖15. 康丁斯基 (Kandinsky)，《第一幅抽象水彩畫》(First Abstract Watercolor)，巴黎 C.G.P. 現代藝術國家美術館。這幅水彩畫繪於1912年，不僅是第一幅抽象水彩畫，也是藝術史上的第一幅抽象畫。

Aquarel·listes de Catalunya。福蒂尼僅在西班牙境內推廣水彩畫，更推廣法國及義大利等地。

國水彩畫學會 (the American Water-lor Society)在1866年成立。當時溫斯·荷馬(Winslow Homer)及湯姆斯·葉斯(Thomas Eakins)等人的油畫及水彩已很出名。其他重要畫家尚有摩瑞·普恩德蓋斯(Maurice Prendergast)，

瑪麗·卡莎特(Mary Cassatt)以及約翰·沙金特(John Singer Sargent)。

十九世紀末二十世紀初，水彩畫再次受到排斥。或許是因為水彩畫家欲趕上甚而超越油畫的企圖失敗後，畫家們自己在某種程度上否定了水彩藝術的獨特性。然而到了1920年代，新一代畫家接下薪傳的使命，並且重新肯定了水彩畫的藝術價值。

圖16. 惠斯勒(Whistler)，《倫敦橋》(London Bridge)，華盛頓特區史密斯桑尼恩學院，佛瑞爾藝廊(Freer Gallery of Art)。十九世紀末，惠斯勒已經用趁濕法來繪製這幅以橋下河流及船隻為主體的宏偉的水彩畫。

圖17. 胡利歐·昆士達(Julio Quesada)，《風景畫》(Landscape)，私人收藏。這是今日水彩畫的極佳典範，就像西班牙水彩畫家胡利歐·昆士達所詮釋的，是綜合形體及顏色調和的範例。

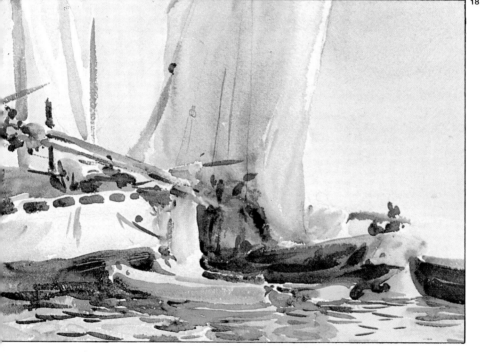

18

19

圖18. 沙金特(Sargent)，《久戴卡（威尼斯島）》(Giudecca)，紐約布魯克林博物館。他以這幅傑作顯現出綜合、形體及色彩的可能性。注意他留白及保留形狀，還有只以一種顏色作薄塗的技巧。

圖19. 溫斯洛·荷馬(Winslow Homer)，《拓荒者》(The Pioneer)，紐約大都會美術館，阿米爾亞·拉扎勒斯基金會(Amelia B. Lazarus Fund)。荷馬是北美另一位傑出的水彩畫家，也是使用形像突出繪畫手法的畫家，如這幅畫所呈現的，能以極簡單手法來表達十足光影的效果。

「便宜沒好貨」，這對繪畫材料來說更是至理名言。假如說畫畫 (尤其要畫得好) 需要專業知識(如經驗、技巧)，及創造力 (一些不易培養的特質)，那麼材料絕不是造成作畫困難或是無法達到預期效果的主要因素。儘管繪畫的材料確實很昂貴，但你絕不能因為紙質粗劣、顏料一乾就會褪色或筆毛開叉不能收緊成一撮等因素而破壞了你的作品及創造力。我們建議你採用高品質的畫材來作畫，唯有如此才能把畫畫好。關於工具方面，最好找一家信用良好的繪畫用品專賣店，以便能接觸到市面上各種器材；從新型的畫桌到室外畫水彩的專用畫架等都有供應。

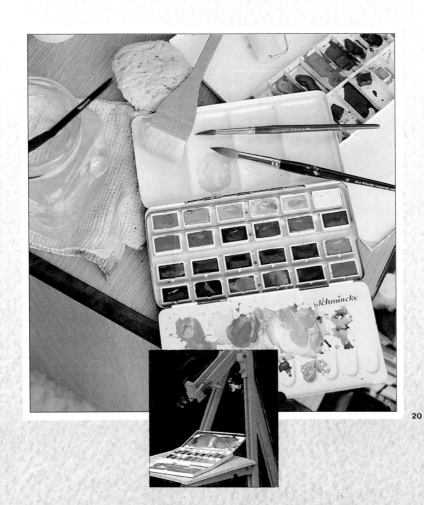

材料及工具

空間、照明及家具

畫室的面積大的可以有100平方公尺,如上一世紀畫家的畫室,大到可以充當畫廊、會議廳及宴會廳使用;小的則不超過16或20平方公尺,就像當今大部份畫家的實用型畫室。

畫室應該有白色牆壁及充足的光線:白天要能讓自然光線穿過窗戶,窗戶愈大愈好,同時需裝有窗簾或百葉窗以便能調整光線;晚上的人工照明則必須明亮調和,以便能製造出白天的氣氛,這樣才不會受到日落的限制而無法工作。

與電工談一下有關裝置一組或數組頂燈的可能,每一組包括四支日光燈管、兩支暖光、兩支冷光,以便能模擬自然日光。

你還應該再加裝一盞亮度在 100 瓦以上的輔助桌燈,並在屋內一角另裝一盞燈,以便你能在此閱讀、聽音樂、談天,輕鬆一下。

家具及工具

畫桌:任何桌子只要能調成不同角度皆可用來作畫。

桌上用畫架及畫室畫架:桌上用畫架是水彩畫的傳統畫架,狀似閱覽式書架,並能隨意傾斜,角度最大可到45度。畫室用畫架可以是三角架型,而附有腳輪的款式則更理想。

畫板:有了以上或其他任何畫架,你還需要一塊畫板好讓你在堅硬的平面上固定畫紙,來畫水彩畫。

裝有滑輪的小几:不論你是在桌上或畫架上畫,你都需要一個可隨手放置一罐水、畫筆、海綿、紙巾、鉛筆、顏料、以及調色盤的地方。你當然可以用畫桌的另一端,但最好是在畫桌或畫架邊另外放置一個類似床頭櫃的小几,下面有抽屜,並且有腳輪,可四處移動。

有自來水的洗槽:你需要清洗畫筆及瓶瓶罐罐,或把紙張打濕好裱紙,以及洗手等。

以上大概就是全部清單了。不過,我個人認為下面這點也很重要。

書架及音響器材:書及書架是絕不可少的,音響器材也是如此。不論價錢貴不貴,只要聲音效果不錯就好;但它必須是真正的音樂,而不是配樂。邊聽音樂邊作畫是件極其愉快的事。

圖21. 這是現代畫家的畫室,主要特色在於自然光線(日光從前面牆壁的大窗流瀉進來)。人工照明則來自天花板上的聚光燈以及補充照亮兩張工作桌的燈的光線。從照片裏成組的工具,我們應該選擇以下這些,茲說明如下:

(左上角)書架及音響器材。書及唱機在畫室一邊牆上。

檔案架。放檔案的[架]上,你可以貯存[畫]及素描、圖畫的原[稿]。

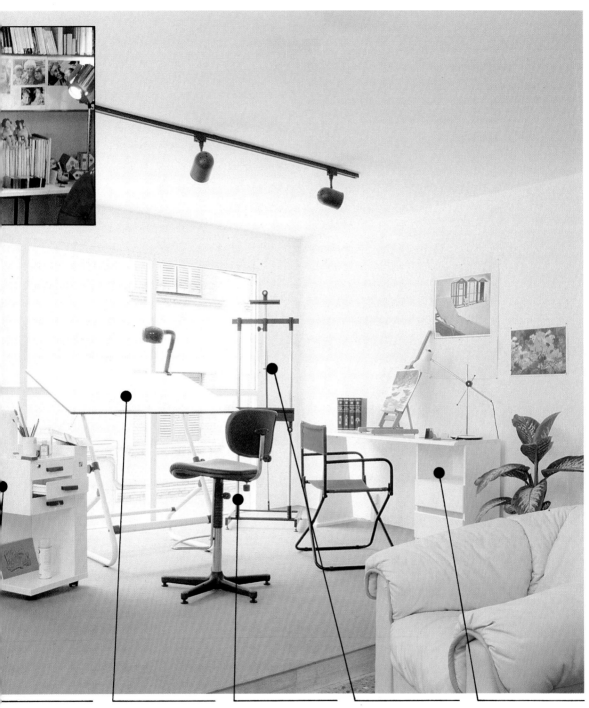

有滑輪的小几。就像
頭櫃，有桌面、抽屜
存放管裝水彩、畫筆、
筆、水罐、定色噴霧
以及其他設備的儲
處。

畫桌。它有一塊可調整
的畫板。

背部有襯墊的椅子。最
好選擇可調整高度的旋
轉椅，有五個腳輪及金
屬的踏腳板。

畫室畫架。適宜畫水彩
或油畫，有可調整高度
的托盤放額外畫材，並
且畫油畫時可托住畫
布，畫水彩時可托住畫
板。

額外書桌。可提供更多
空間及抽屜來貯存材
料。

水彩畫筆

市面上有各種不同的水彩畫筆，基本上皆由三部份構成：上了漆的木把、鉻金屬環，以及用金屬環固定的筆毛。畫筆的品質是由筆毛等級來決定，所以我們就有了下列不同的畫筆：

黑貂毛筆

獴毛筆

公牛毛筆

艾鼬毛筆

鹿毛筆（日本）

合成筆

其中最好並經常被專家使用的是黑貂毛筆。這種筆毛取自原產於蘇俄及中國的黃鼠狼的尾梢毛。黑貂毛筆之所以昂貴不只是因為毛的品質佳，更由於其耗時耗工的製造過程。另外幾種畫筆比較經濟，有些則是備用品。大致來分，公牛毛筆、鹿毛筆及艾鼬毛筆皆很受歡迎，經常被用來打濕紙張或為大幅背景、天空等作薄塗 (wash)。寬的合成筆也同樣可用來作大面積的薄塗。圓的合成筆由於能耐酸及耐腐蝕性液體，是唯一能夠與漂白劑或類似漂白劑產品以及留白膠等一起使用的畫筆（圖24）。

「但是」，浮斯克特對於這點總結的說：「撇開酸性及腐蝕性液體的使用不談，畫水彩最好的畫筆還是黑貂毛筆。我們可以列舉它的諸多特性來證明它是好畫筆。例如它像海綿一樣，能夠吸附大量的水與色料，能夠在施予筆環的最小壓力下彎曲，也能夠像扇子般伸張開來作大筆描繪，再回復原來形狀，而不傷害它完美的筆尖。」

水彩筆有不同稀疏度，黑貂毛筆是從00、0、1、2一直到14號，公牛毛筆則到24號。數目最小自然代表筆最細。這數目記號是印在筆桿上面，筆桿連同金屬環大約20公分長。

儘管筆的編號很多，稀疏度的差異也很大，但是用五支畫筆來畫水彩畫已綽綽有餘。

一支6號圓筆

一支8號圓筆

一支12號圓筆

一支14號或16號的扁平筆（寬頭）

一支4或5公分的寬頭鹿毛筆

配合這一系列畫筆，你還需要一個小的天然海綿及一個水泡滾筒（圖22和23）來打濕紙張、畫背景或產生大片色調漸層。

圖22和23. 這些是你水彩僅需的畫筆及其工具。圖22從右到左一支圓的24號公牛毛筆以及三支圓的14，及8號的黑貂毛筆；23：一個小的天然海綿、一個用來打濕及繪畫背景的水泡滾筒，及一寬的日本畫筆，你也以使用一支扇形的合畫筆來取代。

24

1

圖24. 除了黑貂毛筆，還有其他類級。從左到右：1及2是典型法國薄塗畫筆，用艾鼬毛製成。3及4是日本畫筆以鹿毛及竹柄製成。5及6是合成筆。7是獴毛筆。8是貂毛筆專用來畫細線條。9是扇形鬃毛筆。10及11是公牛毛筆。

6

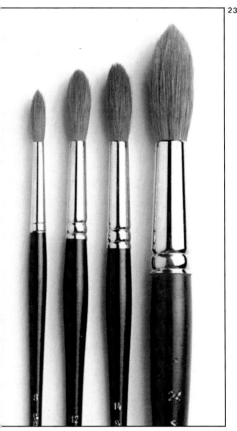

23

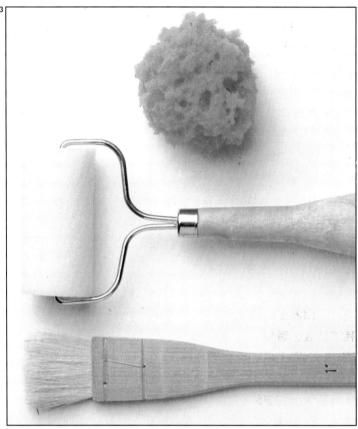

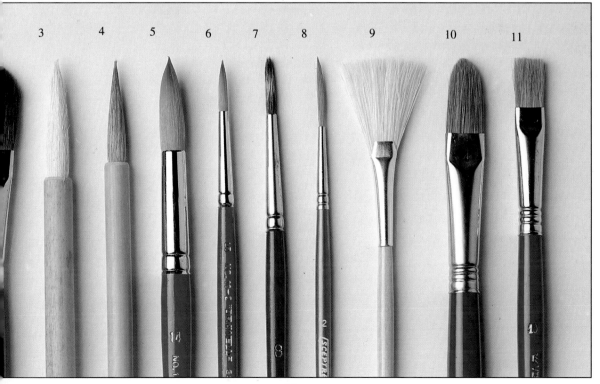

水彩畫顏料

水彩畫顏料是以植物、礦物或動物色素，加上水、阿拉伯膠、甘油、蜂蜜以及防腐劑混合而成。加甘油及蜂蜜是為防止塗得很厚的顏料在乾燥時裂開。水彩畫顏料有下列四種：

　　盤裝乾水彩
　　盤裝濕水彩
　　管裝乳狀水彩
　　罐裝液態水彩

盤裝乾水彩：盤(pan)是法國字"godet"的翻譯，意指小容器或茶碟。盤子可以是方形或圓形，以白瓷或塑膠製成，裏面裝有水彩，不論是乾或濕，都是仔細量過的份量。乾水彩使用時，必須不斷用畫筆摩擦它來取得顏料，因其價廉，所以號稱為「學生」級，專業人員通常不會購買。

盤裝濕水彩：濕水彩是裝在方形盤內，其內含有更多量的甘油及蜂蜜，使得水彩更濕。很容易稀釋，具有專業水準。一般用金屬盒裝，一盒6色、12色或24色，也可以單色購買。

管裝乳狀水彩：裝在洋鐵或塑膠小管內，顏料是乳狀的流體，也具有專業水準。此種水彩容易稀釋，有6色或12色的金屬盒裝，亦可單色購買，最大管號是5號，容量有14公撮，或大約1/2液量盎斯。

罐裝液態水彩：通常用來畫插圖而不作繪畫用。顏色很強烈，近似苯胺。繪畫時偶爾會用來畫大片背景或漸層。一盒通常有6個或12個小玻璃瓶，各瓶顏色不同。

除了給學生及初學者使用的乾水彩之外，實在沒有理由要特別偏好盤裝濕水彩或管裝乳狀水彩。也許後者有立即可用的好處——從管內流出時已是乳狀、半稀釋，因此畫大幅畫面時很好用。當一切底定後，最後的決定因素是自己的喜好問題——看自己習慣用哪些顏色，用哪種調色盤來調乳狀水彩（稍後我們將會介紹它的類型），或用調色盒。給你一句忠告：最好兩種都試用後再做決定，有些人視情況需要會兩種都用。

圖25. 這裏是所有市面上能看到的、不同種類的水彩以及裝用的盒、盤等。

1. （上面）學生用盤裝乾水彩，附盒上調色盤。
2. （中央）專業用盤裝水彩，附盒上調色盤，水彩下托盤能夠與盒子分開，以便調色盤有三個平面或不同大小的凹洞來調色。
3. （右上）管裝乳狀水彩以及專為乳狀水彩設計的白琺瑯調色盤，中間有小格來存放及調和顏色。
4. （右下）一般用作插畫的液狀罐裝水彩。
5. （左中）白瓷製托盤，一般用來準備畫背景、天空等薄塗。
6. （插入，右下）旅行用裝備（包括調色盤盒子、畫筆、裝水用塑膠罐）以及豬皮製袋子，可裝旅行時的小筆記本。

3

6

4

水彩顏料色表

這兩頁所複製的顏料色表就像所有的顏料色表一樣,列出一系列的顏色以及每一種顏色不同的色度;這些顏色遠超過你實際作畫的需要。你到餐廳吃飯,也許菜單上有五十多種不同菜色,但是要吃得好,你只需要三、四種就夠了。同樣的,專業畫家要畫一幅好的水彩畫頂多只需要十二種顏色。舉例來說,顏料色表列有五種藍色色度;作畫時你只需要二、三種。以我而言,只要深鈷藍、群青、以及普魯士藍便夠了。但有些人認為普魯士藍太強烈,很容易染色,而且容易傾向綠色,所以他們乾脆不用這顏色或以天藍色來取代,他們認為天藍色是比較中間色。每一位畫家都有自己喜好的色系及顏料。

有趣的是在這顏料色表及所有其他的色表裏都有易褪的顏色(接觸光線一段時間便會褪色),以及永固色(接觸光線一段時間後不會褪色)兩種。我說「有趣」是因為雖然顏料色表指的是事實,但我想沒有人會去把水彩畫曝曬在日光下。最後,關於水彩的持久性,請注意,從畫上去到顏料快乾時,它會失去約百分之十到十五的強度及色調。這種掉色情形(質地較佳的色彩比較不明顯)可以在水彩畫上加凡尼斯(varnish)來作某一程度的補救,而這也許是因為凡尼斯可以去除水彩畫特有無光澤的外表的緣故。

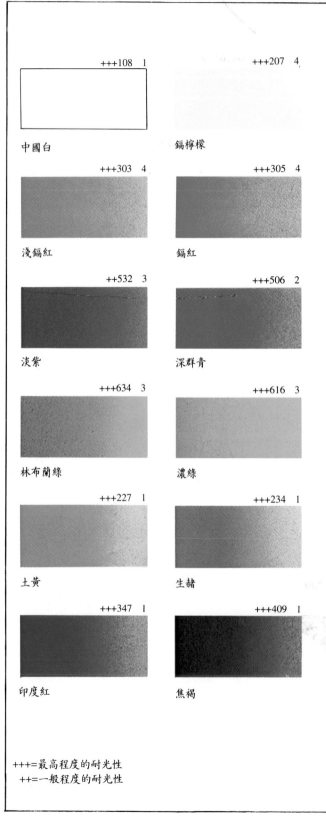

+++108 1 中國白
+++207 4 鎘檸檬
+++303 4 淺鎘紅
+++305 4 鎘紅
++532 3 淡紫
+++506 2 深群青
+++634 3 林布蘭綠
+++616 3 濃綠
+++227 1 土黃
+++234 1 生赭
+++347 1 印度紅
+++409 1 焦褐

+++=最高程度的耐光性
++=一般程度的耐光性

本水彩顏料色表經泰連斯(Talens)公司授權複印

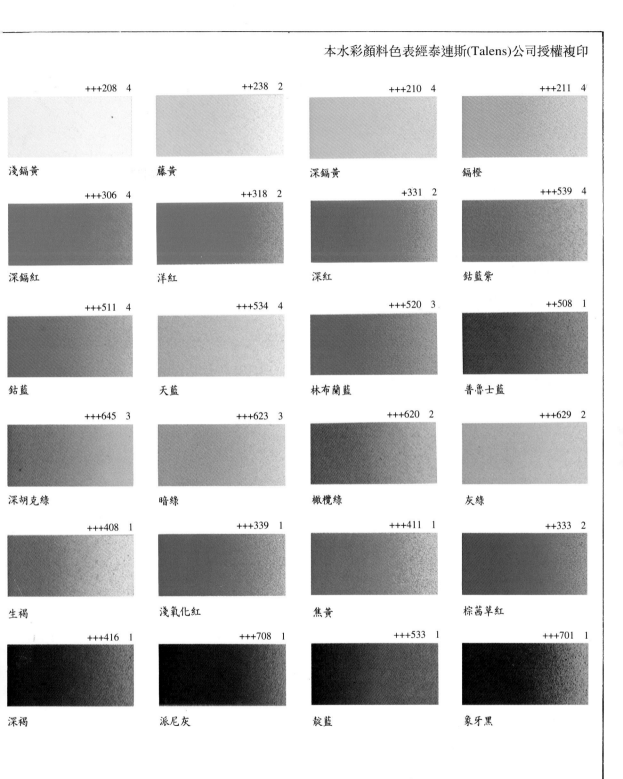

+++208 4	++238 2	+++210 4	+++211 4
淺鎘黃	藤黃	深鎘黃	鎘橙
+++306 4	++318 2	+331 2	+++539 4
深鎘紅	洋紅	深紅	鈷藍紫
+++511 4	+++534 4	+++520 3	++508 1
鈷藍	天藍	林布蘭藍	普魯士藍
+++645 3	+++623 3	+++620 2	+++629 2
深胡克綠	暗綠	橄欖綠	灰綠
+++408 1	+++339 1	+++411 1	++333 2
生褐	淺氧化紅	焦黃	棕茜草紅
+++416 1	+++708 1	+++533 1	+++701 1
深褐	派尼灰	靛藍	象牙黑

號碼1、2、3、4表示標價的異同
此色表的色彩皆由原色料所製

目前常用的顏色

你可以在右邊所列「水彩畫色系」圖表裏看到十四種不同的顏色,「水彩畫色系」這名稱聽起來可能太絕對了,就好像浮斯克特及本段文字的作者帕拉蒙從上一頁的顏料色表選中這些顏色,並且決定這些就是你必須使用的顏色。事情並非如此。事實上,浮斯克特及我是基於多年研究繪畫用色的經驗而選取了這十四種顏色。而我們實用的知識也經由一項顯著的事實證明,即所有水彩顏料製造商在生產12色或更多色顏料時,都作了與本頁類似、甚至同樣的選擇。不管怎樣,這種選擇不是絕對的。我們只想建議你在剛開始畫時選用這些顏色,這是我們的經驗之談,也是廠商推薦的;日後還是要靠你自己的經驗來作最後的選擇。

水彩畫色系

檸檬黃*	永固綠*
中鎘黃	翠綠
土黃	鈷藍*
生赭*	群青
深褐(Sepia)	普魯士藍
鎘紅	派尼灰(Payne's gray)
茜草色	象牙黑*

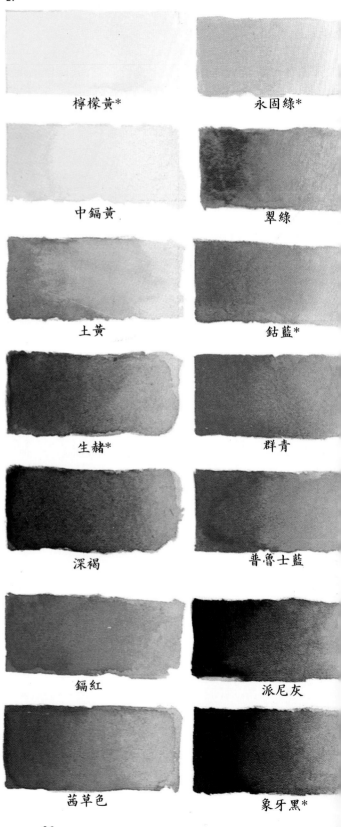

圖27. 畫家一般用水彩色系,一共十四種顏色,與廠商提供標準盒裝顏色雷同(但如果不用標以*記號的五種顏色也可以)。

27

檸檬黃* 永固綠*

中鎘黃 翠綠

土黃 鈷藍*

生赭* 群青

深褐 普魯士藍

鎘紅 派尼灰

茜草色 象牙黑*

水彩畫用紙

質的好壞對於水彩畫的上色及最後修都有決定性的影響。學習分辨不同種紙張並找出最適用的，絕對是當務之。

例來看，不管一般人怎麼說，你應該道畫紙及水彩畫紙的正面及背面都可使用。正面的粗糙度的確與背面的不，但這也給了畫家兩種不同質地的選：正面是粗或中顆粒，背面則是中或顆粒。但不久前情形並非如此，那時的畫紙是一張一張用手作成的，而且能畫一面：正面。

到品質，我們首先必須分辨普通及高級畫紙。普通畫紙如用作平版轉印的紙張，是以木漿用機器製成。高級畫紙，如坎森(Canson)、法布里亞諾(Fabriano)、斯克勒 (Schoeller)、懷特曼 (Whatman)、格倫巴契 (Grumbacher) 等，則內含高成份的碎棉布，而且製造過程極度小心。這種高級畫紙很昂貴，因此有些廠商生產中等質地畫紙,對畫水彩也一樣好用。好的畫紙在畫紙的一面上會印有廠商名字及商標。可能是乾印或是傳統的浮水印，若是浮水印則必須拿起畫紙向著光才能看到。

圖28. 上等畫紙。我們可在一邊緣看到手工製紙典型的毛邊，中央有兩個浮水印，及一個乾印凸起的商標。這些都是上等紙的特徵。

水彩畫紙的特性

以專業品質用紙而言，水彩畫紙是製造成下列肌理或再經磨光。

　　細顆粒或平滑紙 （圖29）

　　中顆粒紙 （圖30）

　　中粗紙

　　粗顆粒紙 （圖31）

　　特粗紙

除此之外，特別值得一提的是從日本進口的手工製宣紙。它的紋路、光滑度和海綿紙一樣，沒有顆粒，但摸起來像膠質，這點讓顏料不會在你作畫時任意流動。

這種畫紙主要是用來畫寫意畫（一種日本式的渲染，用印度墨及一支鹿毛竹柄的畫筆來作畫）。

細顆粒或平滑紙是一種熱壓紙，熱壓的過程使紙張更光滑而且顆粒少。這種紙很適合畫水彩，尤其是職業插畫家用苯胺顏料及噴霧器來作畫。另外也適合拿來畫線條強烈扭曲的水彩畫，但是使用的畫家必須很熟悉這種幾乎沒有顆粒的紙張，因為畫時如果用太多水，水彩跑到積水處，輪廓就會變模糊；假如水

圖29至31. 下面是分別在細顆粒(圖29)、中顆粒(圖30)及粗顆粒(圖31)畫紙上，以同樣尺寸繪製一幅用水彩著色的素描。最後一種由於較粗糙，是通常用來畫水彩的畫紙，給專業畫家繪製大幅作品尤其理想。細顆粒紙最適合畫小幅水彩及插畫。中顆粒紙的粗糙度也甚受許多專業畫家賞識，用來畫各種不同作品。

29

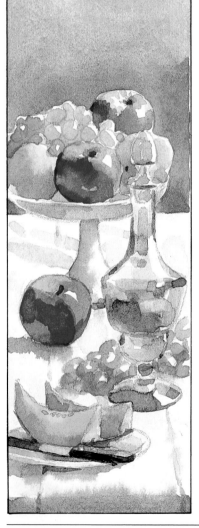

30

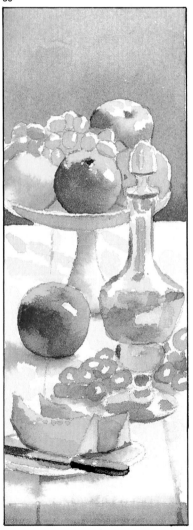

31

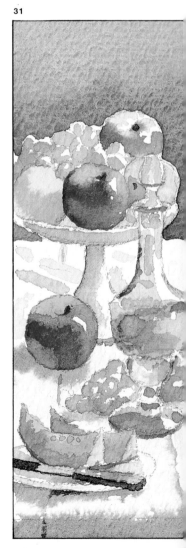

少，則顏料乾得很快而且會乾裂。
用非常粗糙的粗顆粒紙或特粗紙，情
就完全相反。這種紙是專門為水彩畫
計的，它有極小的孔可以貯存水彩，
乾燥過程減緩。但是紙質太過粗糙使
出的業餘畫家很難控制水彩的用量，
進行層層上色、調色、描寫形體之類
事。這種紙是富經驗的專家畫大幅水
特的最佳用紙。

後只剩下中粗、中顆粒紙。這類紙當
是好處最多及麻煩最少的畫紙。我們

百分之百推薦，但還是建議多試用二、
三種不同廠牌的紙（每種的粗糙度及顆
粒並不是完全一致的），然後選擇效果
最好的；至少要試驗一下再作決定。

圖32. 這些是常用來
畫水彩的畫紙。英制的
磅數也附列作參考。從
左到右：
(1)250克 (123磅) 手工
　　紙。
(2)640克(300磅)阿奇斯
　　手工製。
(3)成疊的法布里亞諾
　　紙。
(4)斯克勒‧帕洛爾紙
　　板。
(5)阿奇斯300克(140磅)
　　手工製。
(6)法布里亞諾300克
　　(140磅)。
(7)坎森240克(120磅)。
(8)瓜羅紙板。

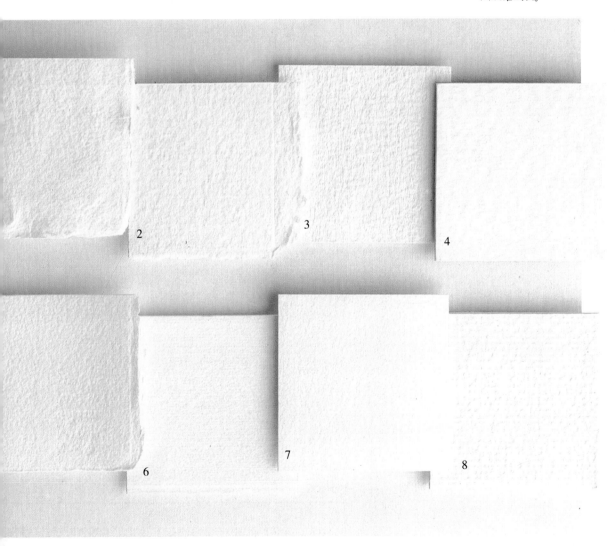

水彩畫紙的尺寸及重量

標準水彩畫紙的大小如下：

　　35×50公分

　　50×70公分

　　70×100公分

這些紙的尺寸各國並不一致。例如英國就有六種尺寸。最常使用的尺寸是381×559公釐(imoerial half)，以及尺寸最大的787×1,358公釐(Antiquarium)。

紙張是以令為數量單位。一令紙有五百張。一令紙的重量以轉換成每平方公尺多少克來顯示紙的厚度。一張45克的紙屬薄紙，一張350克的紙則是和紙板一樣厚的厚紙。

水彩畫紙是以厚紙板裱好出售的，也有單張出售的。裱紙可避免繪畫引起的潮溼而讓紙翹起不平，但是如果水彩畫要複製並以彩色印刷時就有困難了。目前利用掃描器來分色的作業，是將水彩素描及彩繪的原稿通過一系列轉動的滾筒；因此如果原畫是以紙板或木條等硬物支撐，就無法這樣做了。

水彩畫紙也有以一疊35×50公分來出售的。紙張四角黏在一起，一張疊著一張，如此便可以打濕它們來作畫，而紙張不會因為濕氣起皺摺。這是最好的解決方法，由所有廠商都製造像這樣二十五張一疊裝的商品供人們畫淡彩及水彩畫，便可證明。

優良水彩畫紙的廠商	
阿奇斯(Arches)	法國
坎森與蒙特哥菲爾(Canson & Montgolfier)	法國
法布里亞諾	義大利
格倫巴契	美國
瓜羅(Guarro)	西班牙
RWS	美國
斯克勒‧帕洛爾(Schoeller Parole)	美國
懷特曼	英國
溫莎與牛頓(Winsor & Newton)	英國

圖33. 列舉歐洲及國生產水彩畫疊裝紙廠商，這些紙的四角黏在一起，省去裱貼紙的工作，這一點在頁有詳細解釋。

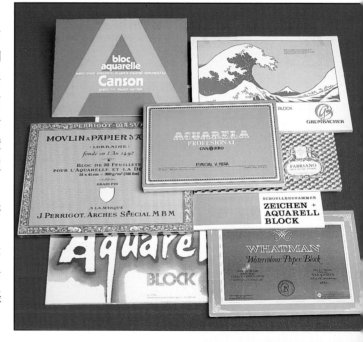

圖34. 如果要分開邊緣膠裝成疊的紙，把裁紙刀推進最上一頁紙及下面一疊紙中間，輕輕割開黏膠。有些廠商會在某一邊緣留下小部份不黏，以便更容易放裁紙刀把紙割開。

展平水彩畫紙

平（裱貼）畫紙意謂打濕畫紙，然後四條膠帶把紙的四邊固定在木板上，樣做可讓紙在4、5小時乾後仍然平坦，夠吸收水彩的濕氣而不至於有翹起或摺。

數畫家使用已經裱過的疊裝紙，或是紙（至少350克），這樣他們就省卻裱的工作，或簡化到只需用圖釘或金屬子來展平畫紙（圖40）。

展平水彩畫紙的整個過程在下列插圖（圖35至38）裏有逐步的介紹，以備你將來碰到要用薄紙（低於350克）作畫之需要。最後，請注意展平畫紙的工作也可用釘槍搭配U形金屬釘，而不必一定要用條狀膠帶（圖39）。

圖35至38. 這是裱貼水彩畫紙必須遵守的程序，以避免因畫紙潮濕而起皺摺。畫紙用自來水打濕約1分鐘（圖35），然後濕紙拉開放在木板上使它儘量膨脹（圖36），再馬上用一長條膠帶沿著一邊緣把紙固定在木板上（圖37），最後其餘邊緣也用膠帶固定，紙平放4或5個小時。不要用電熱器或把紙放在太陽下來勉強加速乾燥過程。

38

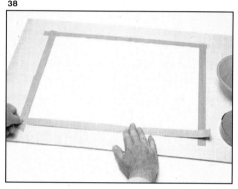

39

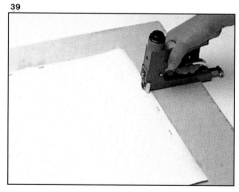

40

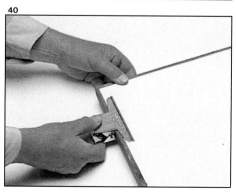

圖39. 紙的裱貼亦可先打濕，再用裱糊工常用的釘槍釘入金屬釘來固定。

圖40. 許多畫家懶得去裱貼畫紙，他們不事先打濕紙，只用圖釘或金屬夾子來固定。如果是這樣，紙最少必須要重達350克。

水及各種材料

水彩一般用取自水龍頭的自來水稀釋。你需要一玻璃罐來裝水，罐子必須為廣口且容量至少1升或1夸脫（圖41）。有些畫家用兩罐水，保留一罐來清洗畫筆。但是浮斯克特及我大膽建議你只用一罐水即可，而不必擔心作畫過程中水會愈來愈髒。我們甚至敢說這樣濃濁、污髒、灰暗的水正可以用來調和色料的鮮明度、打濕、保存和觀察水滲開的情形。如在室外或鄉間作畫，習慣上是使用塑膠容器，因為玻璃比較易破。

畫水彩還需要一些輔助材料，如圖42所展示及說明的。其中一些材料，諸如吸墨紙、留白膠或是用來淨化水的物質，都不為浮斯克特所採用（這點我們在後面會提到），　但是因為其他水彩畫家仍然使用它們，尤其是吸墨紙，所以你最好還是銘記在心。

4

圖41.　這兒有一些適合裝水的容器。玻璃的可在畫室用、塑膠的可在室外用。它們必須能裝1至2升或夸脫的水，而且瓶口必須寬大。

圖42.　本頁有畫水彩所需的一系列輔助材料，列有：
(A)一捲紙巾，用來吸取顏色及擦乾畫筆。
(B)用作留白的留白膠或流體。
(C)一支畫筆，筆桿尖端傾斜，在水彩仍濕時，可畫「閉」白線條。

(D)運用濕水彩技巧時，擦洗顏色用的棉花棒。
(E)白蠟條，以此畫過的線條，水上不去，可事先作留白處理。
此外值得一提的是液體中和劑，一種酸性膠的溶液，用眼藥水滴管與調水彩用的水混合後，可以去除畫紙上任何可能的小塊油脂及增加顏色的依附度。

E

D

C

42

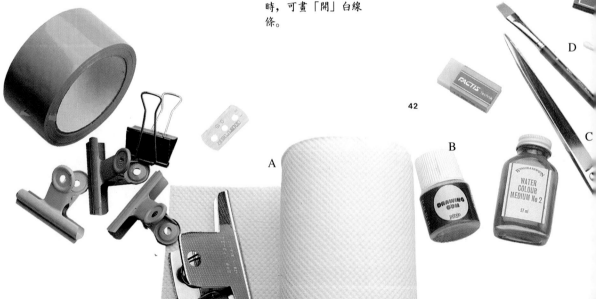

A

B

室外作畫器材

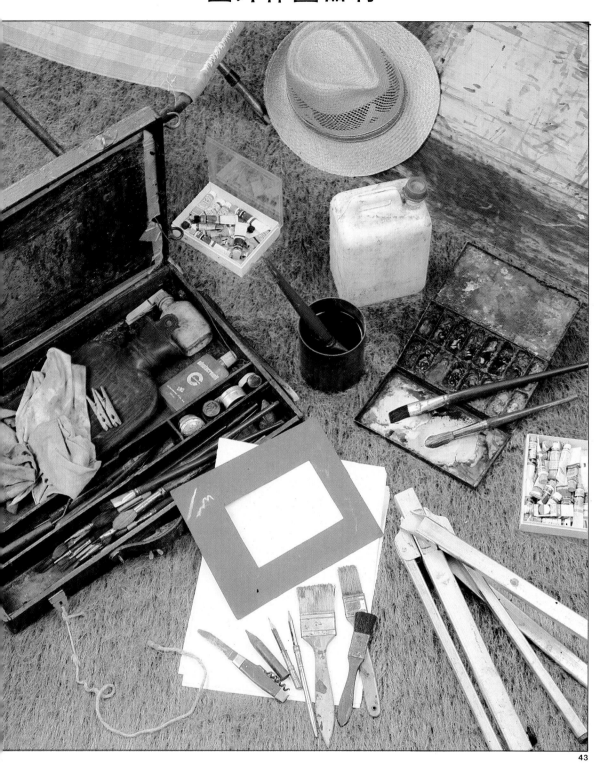

43

圖43. 這些是浮斯克特室外繪畫所用的材料及工具。從左到右，從頂部到底部，你可以看到摺疊的凳子、遮蔽太陽用的草帽、管裝水彩、裝水的塑膠罐、可調管狀顏料的小格調色盤、小箱、灰紙板剪的用來取景的方框、可摺疊的畫架、及一些選用的畫筆。右上角，可看到部份畫板，取景方框下放的是浮斯克特用一般文件夾夾住可四處攜帶的畫紙。

現在我們要正式練習畫水彩了，在避開色彩與調色的問題之下，藉由試驗水彩畫的技法與技巧來學習是很好的方法。一開始只使用一、二種顏色來練習薄塗是再好也不過的方式了，許多畫家諸如林布蘭(Rembrandt)、普桑(Poussin)、洛漢(Lorrain)，以及康斯塔伯(Constable)都曾這樣做過。你將學會用畫筆、水及水彩畫出色彩漸層，同時學會擦洗顏色及避免乾裂，你也會發現紙白及留白的重要。經由薄塗的學習與練習，你可學習畫水彩畫的入門工夫。

薄塗：水彩畫的
第一步

薄塗的一般特性

有人說薄塗是素描，因為它產生的是單色影像；也就是用單色來畫圖，但有深、中、淺不同的明暗度。也有人說薄塗是繪畫，雖然只是單色，但仍有顏色而且是用畫筆作畫（畫筆與繪畫的關係比素描更密切）。 也有人稱它為淡彩素描。總而言之，薄塗絕對是水彩畫的暖身動作。

所以讓我們先來定義這種技巧。我們可以說：

> 薄塗的特性在於只用一、兩種顏色，以或多或少的水稀釋後作素描及繪畫；因為紙是白色的，也就是藉顏色透明度或透明技法(glaze)的幫助，製造出主題的明暗度。

以繪畫而言，透明技法意指在畫紙表面，或是在另一種顏色上面直接塗上一層透明色，用來製造特殊顏色、明暗度，或加強已存在的色度。

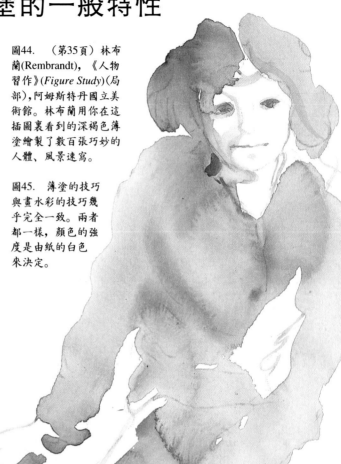

圖44. （第35頁）林布蘭(Rembrandt)，《人物習作》(Figure Study)（局部），阿姆斯特丹國立美術館。林布蘭用你在這插圖裏看到的深褐色薄塗繪製了數百張巧妙的人體、風景速寫。

圖45. 薄塗的技巧與畫水彩的技巧幾乎完全一致。兩者都一樣，顏色的強度是由紙的白色來決定。

46

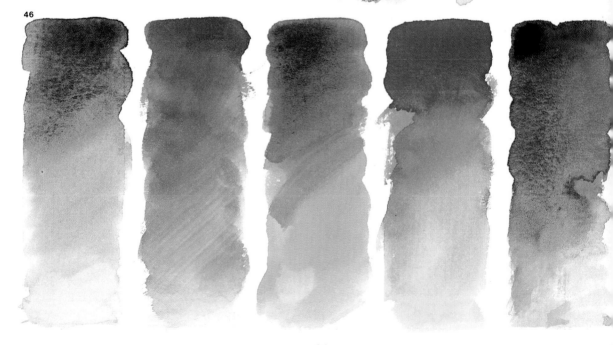

方法及技巧

我們知道薄塗是用一、兩種顏色（偶爾借重黑色）來作畫。顏料從管內流出是不透明的，會蓋住紙面。要將顏色造出從最暗到紙白的一系列明暗度，必須用水稀釋顏料。水愈多，顏色愈淡；水愈多，透明度愈高；水愈多，紙的作用愈強；也因此我們看到的紙白多，顏色的明度就愈亮。

沒有規定說哪些顏色最適合作薄塗，一般似乎明顯偏好深色，例如海藍、綠、及翠綠，或赭色及焦褐。但是對某些主題，較淡的顏色，例如群青或藍、或甚至是土黃色也許更合適。不如何，我們都可以把這些顏色再加黑，或混合兩種顏色，如鈷藍及焦褐；以黑色及紙白的作用，就幾乎能產生整（或至少是很廣）的色系，就像圖所示。

最純粹的薄塗不包括用不透明白色再下筆或重畫。換言之，

> 薄塗時，就如同畫水彩，白色必須是預先在紙上留下的空白部份。

至此，我們很容易就能推斷，要畫一個中等明度、均衡一致的色調，就必須利用紙白的部份，把少許水彩用一定份量的水來稀釋，徹底溶解水彩以製造出一種墨水般的薄塗。我們現在要練習用單色畫出一致的明度及漸層。如果說能夠用單色畫出一致的明度或漸層的人就應該算是懂得如何畫水彩的人，這種說法毋寧是很正確的。

圖46. （前頁）薄塗時，像這張插圖裏強烈的顏色經常被加以應用。

圖47. 看下面圖樣裏，只用深鈷藍及焦褐兩種顏色作薄塗，即可產生出一廣大系列的顏色及明暗度。

47

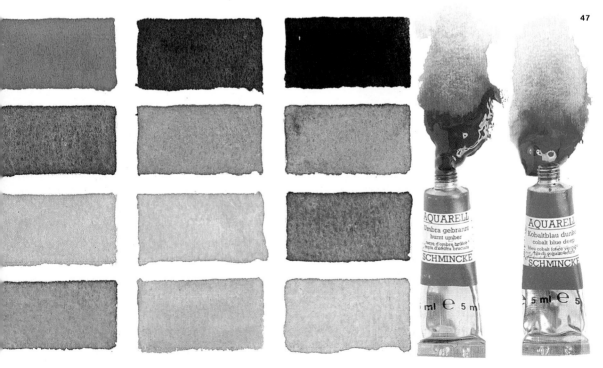

如何畫出均衡一致的明度

所需材料

一罐水

一個盤子或小碟

中顆粒畫紙

廢紙（用來試顏色及充作調色盤）

鈷藍色水彩

一、兩支畫筆（6號及12號）

一捲紙巾

一個畫板

圖釘

用圖釘把畫紙固定在板上。用鉛筆在紙上畫一個大約長13公分、寬12公分的框框。然後……

把鈷藍色水彩放在盤子、小碟、或托碟上。將12號筆放到水裏，然後把仍在滴水的筆從水中取出，把水滴到盤裏，重覆上述動作。現在用畫筆沾一點水彩浸在水裏，一直攪動到水彩完全溶入水中。但是還要等一下。畫這淺藍色調之前，我們要先控制強度。

要如何做呢？首先畫筆沾上水彩，按一下，然後在你用來試色的廢紙上畫畫看，試試這藍的強度。這就是你的廢紙「調色盤」（圖48）。

圖49——將畫板傾斜約30度來作畫。

圖50——畫筆再沾水彩，但這次不要按，把沾滿水彩的筆拿到紙前，然後畫一條寬約2公分的橫條。

大筆揮毫一筆，從左一筆畫到右，不間斷，就像用鉛筆畫線一樣。

49

50

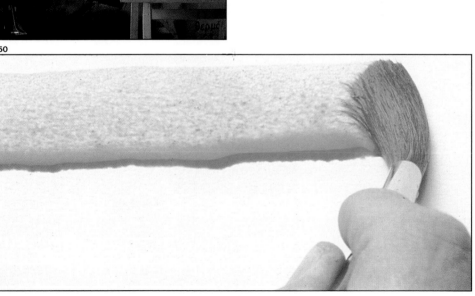

圖48. 許多水彩畫家都在手邊放一張廢紙（他們有時用圖畫的邊），可在下筆前試一下顏色。

圖49. 這圖像顯示畫家畫水彩的正確姿勢以及在這情形下由桌上畫架所架起的畫板角度。

圖50. 如果要用一個色調畫薄塗、背景或天空，首先在頂部畫一條從一邊到另一邊。

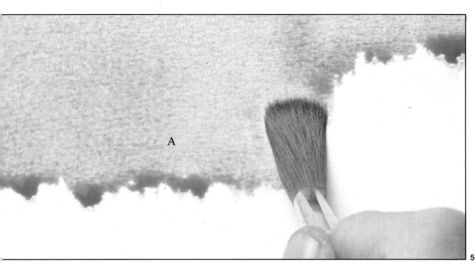

A

51

圖51. 畫板傾斜，繼續用垂直筆觸，會讓薄塗累聚一處。

圖52. 薄塗多餘的色料用擠乾的畫筆吸掉。

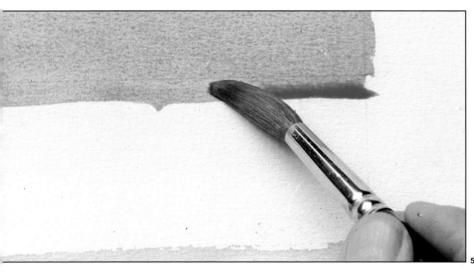

52

圖51——在下面再畫一長條，讓水彩積聚保持在下端（A）。在已畫線條下面再畫一條，再一條……然後再一條……一直重覆直到底部。但是……

圖52——……畫到框框的底邊時，你會發現有一些多餘的水彩必須去除。小事一樁，用水洗淨畫筆，以紙巾擦乾，把水擠掉，然後立刻把筆尖放在累聚在顏色下邊的水彩上，然後……就好了！畫筆就像海綿一樣會吸乾所有或部份多餘的水彩。由這次練習，我們可以推論出兩個要點，我覺得必須在此強調一下：

薄塗就像畫水彩，通常是由「上而下」。

筆觸最常用的是「垂直」方向。

如何去除剛畫上的顏色

前面談到畫出一致明度的最後過程中顏色會積聚一處，以及如何吸乾多餘的水彩，這提醒我要教你們薄塗最常使用的技巧。我是指專業畫家經常視畫的情形來調和色調，使它均衡，降低色調或修正濃淡，也就是在畫的過程中不斷檢視所畫的圖畫，視情況增強或減弱。這種方式是繪畫的立體表現及繪製形體的典型方式。

在前一個藍色明度的練習裏，用濕畫筆在某一區域加上乾淨的水。讓水滲透紙，

如必要時可加入更多水。攪動區域裏的水彩來溶解藍色顏料。然後洗淨畫筆，用紙巾擠乾，最後用海綿重覆同樣過程來擦洗顏色，再用清水洗淨，再用紙巾擠乾，再吸乾，諸如此例。這樣你可以淡化藍色到幾乎與紙的白色一樣。

還有一點，假如你想要用這種擦洗的技巧製造純白色，你只要延長作業時間，最後用漂白劑加水稀釋（百分之二十的溶液）來打濕，並且要換成合成筆，因為黑貂筆毛禁不起漂白劑的作用。

圖53. 如果要修正明度或顏色，使它均衡，降低色調，或修正濃淡，或甚至要去除顏色，復成白紙色，通常是用畫筆來擦洗顏色。(A)畫的色彩，把畫筆洗擠乾，筆毛部份碰到濕部份就像海綿一樣去除顏色。(B)如果要把顏色完全去除，可用百分之二十比例漂白水加水的溶液。

A B

用趁濕法畫天空：當心顏色中斷

首先我們必須了解畫天空意指畫風景畫天空部份的大片區域。以此類推，我們用這字眼來描述任何大面積的明暗處理，其中包括淺色調變化、色調以極弱對比來分出濃淡、以及一大片區域都是一樣明度。在這些情形，畫家經常使用趁濕法(wet-on-wet)的水彩畫技巧，先用乾淨的水把天空部份打濕。步驟如下：先用鉛筆把要作色調處理的區域輕輕勾劃出來。然後用乾淨畫筆（一種日本式寬頭筆）或小海綿沾清水把那區域打濕。

重點是要打濕得很均勻，控制水均勻地擴散到每一處，並要防止水聚集成窪。接著把這區域淡淡的染色，用已經備妥的水彩作畫並遵循前面已解釋過的步驟，但這次要突顯或加強某些地方的顏色，來打破統一的色調。

小心維持濕度以防止顏色中斷，如果整個區域只畫一半就停了，或是畫時顏料用得太少，或是在畫明暗或漸層時動作不夠快，我們所謂的顏色中斷（色調突然改變而破壞整體性）就會出現（圖54A）。

圖54. 如果要畫背景、天空、或大片漸層，通常是運用趁濕法：先用海綿或是平頭畫筆，沾水打濕畫紙，然後立刻在濕紙上塗一致的色調，這時（以及畫所有背景、天空時），你必須快速穩定地上色以防止薄塗乾掉而導致顏色中斷（圖54A）。

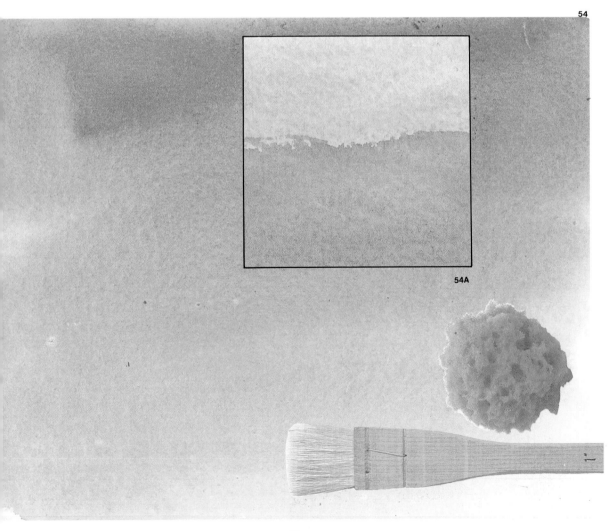

54

54A

如何繪製漸層薄塗

在開始繪製漸層薄塗之前，我們先從深色開始。

用清水洗淨畫筆並打濕所有要作漸層處理的區域……（圖55A）。

圖55B——……一直到接近原先所畫的深色邊緣。重要的是，顏料必須仍然是濕的才能被稀釋，用快速垂直的筆觸延伸及改變顏色濃淡。

圖55C——再洗淨畫筆。用紙巾擦乾擠乾，然後把筆放在漸層區域中央，去除這邊緣的水及水彩。

圖55D——再洗淨筆刷，擠乾淨……然後再把水彩向白色的區域延伸……再在先前區域下筆及調和顏色。

重點在讓顏色延伸及降低色調、加水及利用改變濃淡以使顏色協調，請記住只要顏料仍然潮溼（避免顏色中斷）而且深色部份沒侵犯到淺色部份，漸層都可以做下去。

假如用水彩作漸層薄塗對你還是個新嘗試，第一次嘗試是不太可能成功的。所有繪畫過程裏，薄塗及水彩繪畫最需要從基礎開始，因為材料及技巧的熟練運用需要實際的練習。所以如果頭一兩次做不出來，不必擔心，繼續嘗試並牢記：「失敗為成功之母」。

圖55. 用畫筆繪製漸層永遠需要先用水開，然後用或多或少滿顏料或打濕的畫筆增加或擦洗顏色，可看插圖。

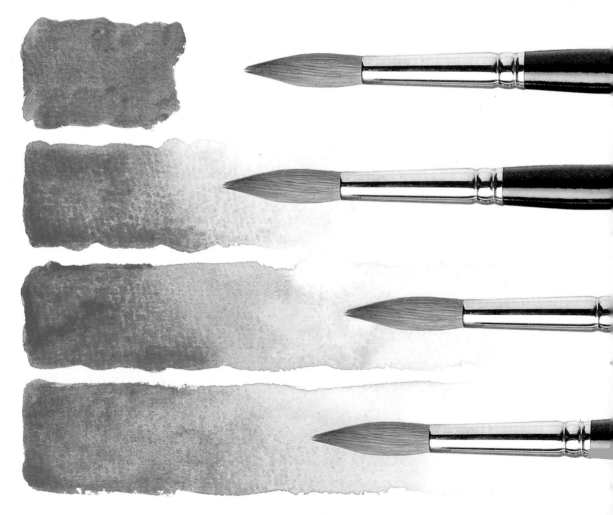

層層上色或透明技法

塗或畫水彩時，經常一層層的上色來強明暗度、調整形狀、或是製造對比。要畫立方體的色調及形體，每一面的色必須直接畫上去，但也可以用下列層上色的方式來做：

56——先把所有陰影區域塗上同樣度的透明色。

57——等乾後，在最暗的一面再塗一或上透明色。

58——最後在頂面畫一條淺色，這立體就完成了。

59——……趁仍濕時趕快調整濃淡，筆沾清水來稀釋調和。

唯一要記得的是必須等第一種色調完全乾時才能在上面加第二種色調。但是千萬不要認為好的薄塗或水彩畫可以用多層顏色逐漸加重色調，或是一層透明色上再加一層透明色，直到達到你想要的強度。不，絕對不是，這完全是反其道而行。你一定要了解：

好的薄塗或水彩的重要特質在於第一次就把色調掌握好，儘量少用再上透明色的方式。

圖56至59. 假如你畫像這樣的立方體，但它的尺寸放大到至少兩倍，那你便是在實地練習薄塗、背景、上透明色及繪製漸層。實際運用本書所談到的薄塗的技巧，確實是很有趣的。這樣技巧也可以運用到畫水彩上面。

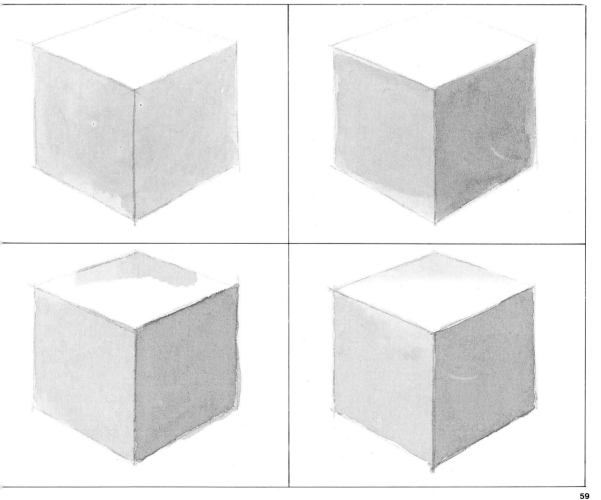

59

這一章到此就要結束，我們談論了色調、濃淡、擦洗顏色、及避免顏色的中斷，並且在最後練習畫立方體時均運用到這些技巧。下一章比較深，幾乎可說它是決定性的一課，它談到了畫圓柱體及球體，最後以畫馬頭結束。注意，也許所有練習裏最困難的就是畫球體。所以你最後練習畫馬頭之前，應該多畫幾個立方體，圓柱體，以及球體。「馬頭」這個主題，就像樹到人體等各類的主題一樣，基本上是由圓柱體、球體及立方體構成。假如你在畫球體環形的色調濃淡時能夠畫出光、影，高亮及反射部份的所有變化，那麼你畫水果、臉孔、山、或花等便絕對沒有問題。

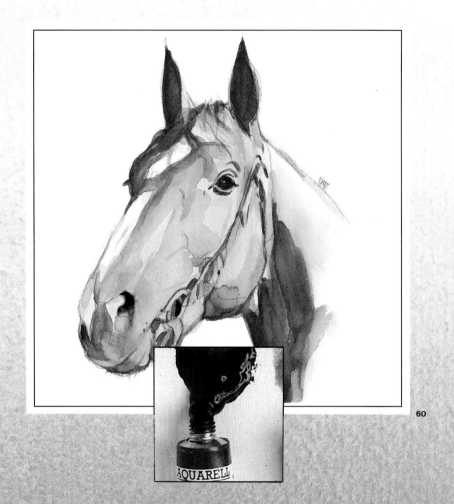

練習運用薄塗的技巧

用兩種顏色畫一本書

為幫助你充分了解這幾課，下面有一系列薄塗的練習，你可以做做看，以便能用這種方式來創作。

在下面介紹畫形體及描繪對象的系列裏，我們儘量列舉薄塗及水彩所有技術上的困難，以便在你熟悉這些練習之後就能畫任何複雜的主題。

首先，要有好的結構。你甚至可以先仔細觀察一本書，必要時用尺及三角尺來測量地平線的位置、消失點(vanishing point)之類的事。

然後開始在書脊（A）及封面角落（B及C）著深紅色。等深紅色乾後，再用派尼灰（淺色調）繼續塗平面部份。注意，你必須保留邊緣 a（圖62）的光線部份。下一步要塗平面D，書封面部份，留下方框作書名。

一旦整個平面皆潮濕後，在最遠部份用深紅畫一筆畫過，然後清潔畫筆，再把這一筆深紅往下延伸，逐漸變淡（圖63）。

現在加強角落B、C及平面A（就是書脊部份），用和先前同樣顏色（或許更深一點）再畫一層或再上一次色，以便有更深的明暗度。用同樣的派尼灰來畫投射陰影部份，並在外緣作漸層處理（圖64）。

最後設法畫出書脊投射的陰暗部份的色調漸層。要了解過程，請參照圖64和圖65已完成的樣子。記住，你必須先畫一深色線條，然後趁它還濕時繪製漸層，擦洗及調和顏色直到達成圖65的效果。想讓這練習或其他任何類似作業成功，切記要等前一層色乾後才能在上面再加顏色。最後用深色線條強化 b 區域，然後用一筆畫出書名，這練習就完成了。

圖61. 這練習可用圖裏的深紅及派尼灰兩種顏色來完成。

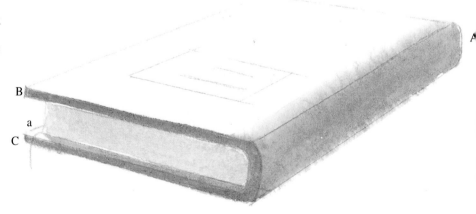

圖62. 以正確透視畫線條素描，開始先用深紅色塗書脊及封面角落，保留a區域裏光的效果。等到深紅色乾掉，再用派尼灰來塗書頁的角落。

63. 用同樣深紅色
書的封面，保留書名
白框；當第一層色一
，就從封面最遠角落
始作漸層處理。

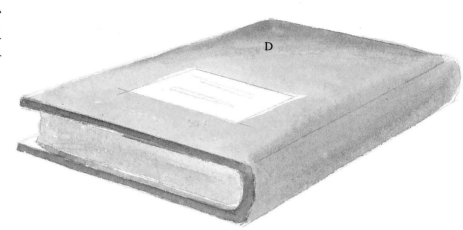

64. 現在你必須加
書脊及封面角落的顏
，一等深紅薄塗乾掉，
用派尼灰來塗書投射
陰影部份。

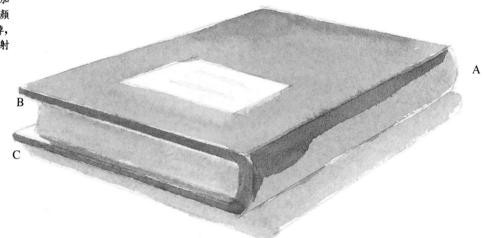

65. 最後視需要加
塗影區域及其顏色，
如書脊最暗部份；然
用簡單線條來畫代表
字印刷的書名。

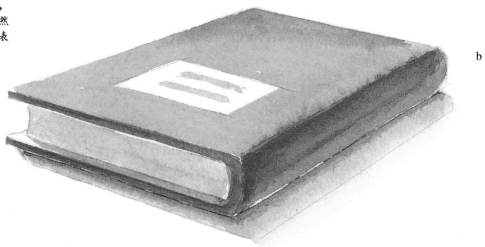

運用薄塗畫球體

首先用HB鉛筆畫球體，如果你喜歡，也可借助圓規。用小圓圈標出球體最亮的部份(A)，然後畫投射的陰影(B)；除了高亮的小圓圈部份，用一點水打濕整個球體。用趁濕法把整個球體著上第一層非常淺的色調，高亮處留白不塗，試著用球體的淺色調來融合這留白部分，並為它作漸層處理。仍然用趁濕法來繪陰影部份的顏色（圖66）。

現在快把畫筆上的顏色去掉，不要洗，只用抹布或紙巾擦拭，然後仍然用趁濕法來稀釋前面顏色，作漸層的處理。等整個球體皆乾了，再用少許水打濕投射的陰影部份（C），利用水份淡化邊緣的顏色（圖67）。

最後等整個圖都乾了，如果你覺得必要，再加強陰影的強度，一律使用趁濕法，而且不要忽略已經介紹的過程（圖68）。

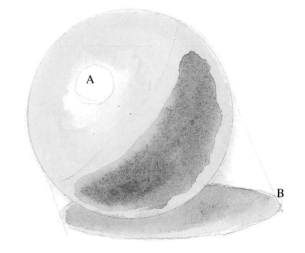

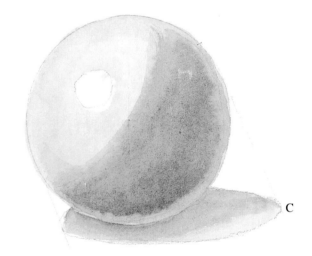

圖66至68. 「你用素描來學會素描」，或同樣情形，你用繪畫來學會繪畫。這頁的文字及插圖逐步仔細解釋如何畫球體；但除非你一而再，再而三地練習，不然你永遠也無法學會用薄塗畫球體的技巧。

圖69至71. 將上文所述如何畫球體的方法運用到這練習。在另一張紙上，練習畫色調、漸層、及圓柱體、正方體及球上光影的效果，以便從這些初步練習裏，你能學習到畫任何形狀的物體或描繪對象的經驗。

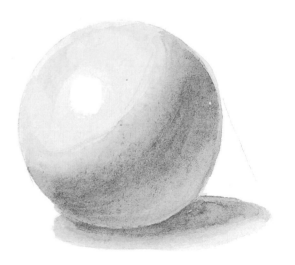

用兩種顏色畫圓柱體及立方體

首先用調得很淡的翠綠色畫立方體的 A、B面及其投射的陰影部份。並處理陰影邊緣的漸層。用清水打濕圓柱體的光亮面(C)，然後用趁濕法畫圓柱體的陰影（圖69）。

用另一層顏色加強立方體B面的色度，等這面乾後，再處理A面濃淡變化小的漸層，用同樣方式處理圓柱體頂面（D）的色調漸層。當全部都乾後，用少許水重新打濕整個圓柱體，用較強的顏色從上塗到下（圖70）加強陰影部份，接著處理其向右的漸層，到邊緣時擦洗掉邊緣顏色來顯示這區域反射的光線。等這漸層顏色乾了之後，再畫圓柱體投射出來的陰影部份，這樣就大功告成了（圖71）。

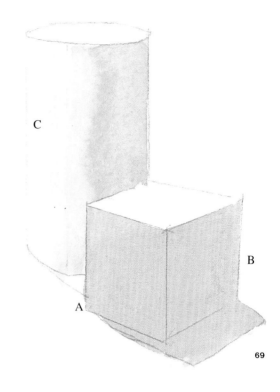

69

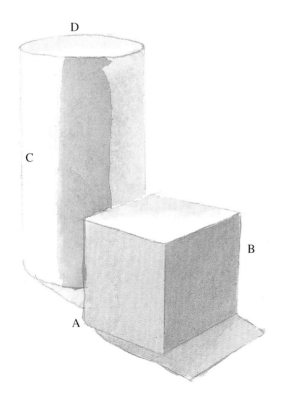

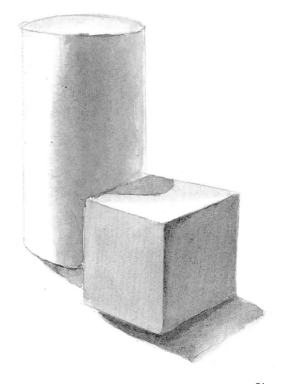

71

運用薄塗以單色繪馬頭

現在我們要用薄塗來畫馬頭，以圖72做範例。我們只用生褐色來做這練習，這樣可以避免顏色問題，並能全心注意薄塗及處理漸層的問題，因薄塗和漸層是同樣困難的水彩技法。

初步的素描

按照慣例，你必須先將馬勾勒出來，記住你畫的正確與否對最後的結果有很大影響。你可以用一種常用的方式（甚至經常為專業畫家所用），即在這張照片上打格子，然後把這方格以同比例或是放大移至畫紙上，放大與否則視需要而定。最重要的一點是，你必須畫出絕對正確、簡潔的素描（圖73）。

圖73. 畫水彩的初步素描一定是純線條，有陰影，線條儘量少。記住真正的繪畫必須下述：形體的邊緣，色調或顏色來界定，是用線條，甚而光影效果也只能用顏色畫，不能用鉛筆來繪影。

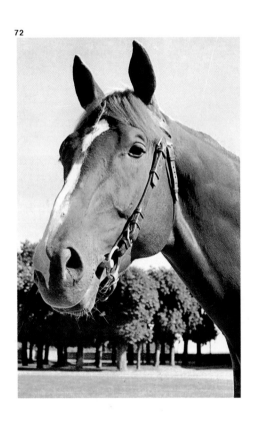

72

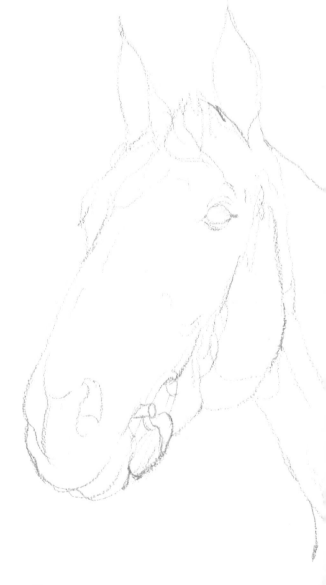

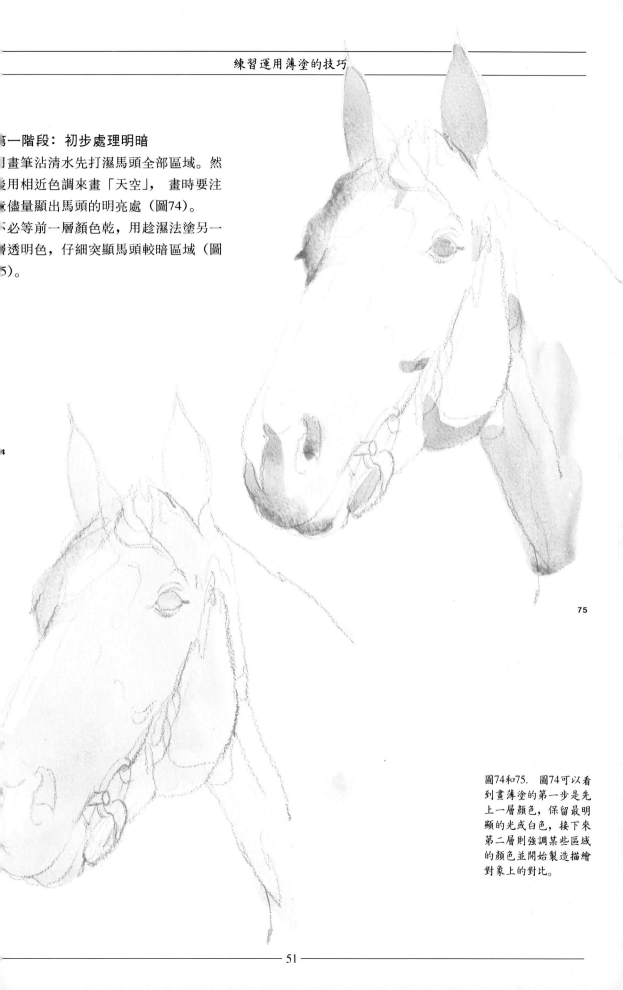

第一階段：初步處理明暗

用畫筆沾清水先打濕馬頭全部區域。然後用相近色調來畫「天空」，畫時要注意儘量顯出馬頭的明亮處（圖74）。

不必等前一層顏色乾，用趁濕法塗另一層透明色，仔細突顯馬頭較暗區域（圖75）。

圖74和75. 圖74可以看到畫薄塗的第一步是先上一層顏色，保留最明顯的光或白色，接下來第二層則強調某些區域的顏色並開始製造描繪對象上的對比。

75

運用薄塗以單色繪馬頭

在等先前上色部份乾的同時，在作品細節上下工夫，直到你能畫出圖76所顯現的效果。

第二階段：最後的明暗處理

依需要，繼續在潮濕或已乾區域加工，運用你目前學到所有有關陰影及漸層的知識，來繼續增加明暗度，強化色調，直到你畫出如圖77所示幾近完成的圖樣。

第三階段：最後修飾

你可以在圖78裏看到完成的作品。請記住這最後版本是經過耐心、計劃、慢條斯理畫出來的；更是不斷比較原稿與自己作品而有的結果。

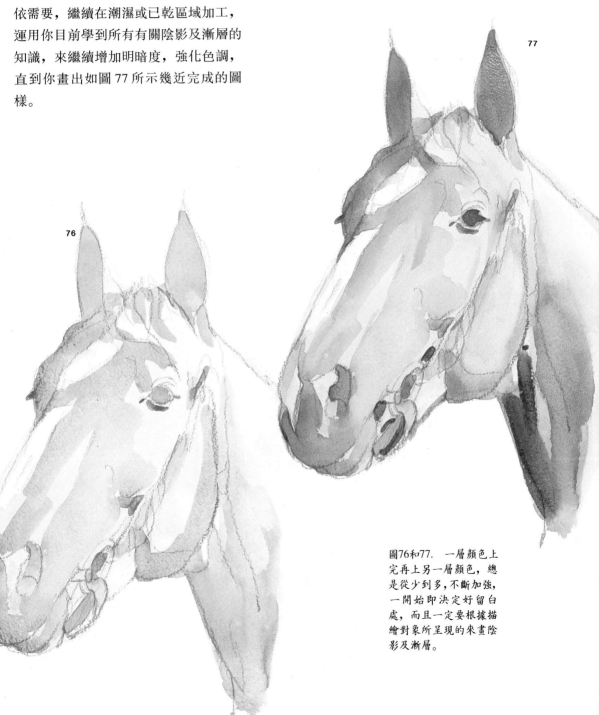

圖76和77. 一層顏色上完再上另一層顏色，總是從少到多，不斷加強，一開始即決定好留白處，而且一定要根據描繪對象所呈現的來畫陰影及漸層。

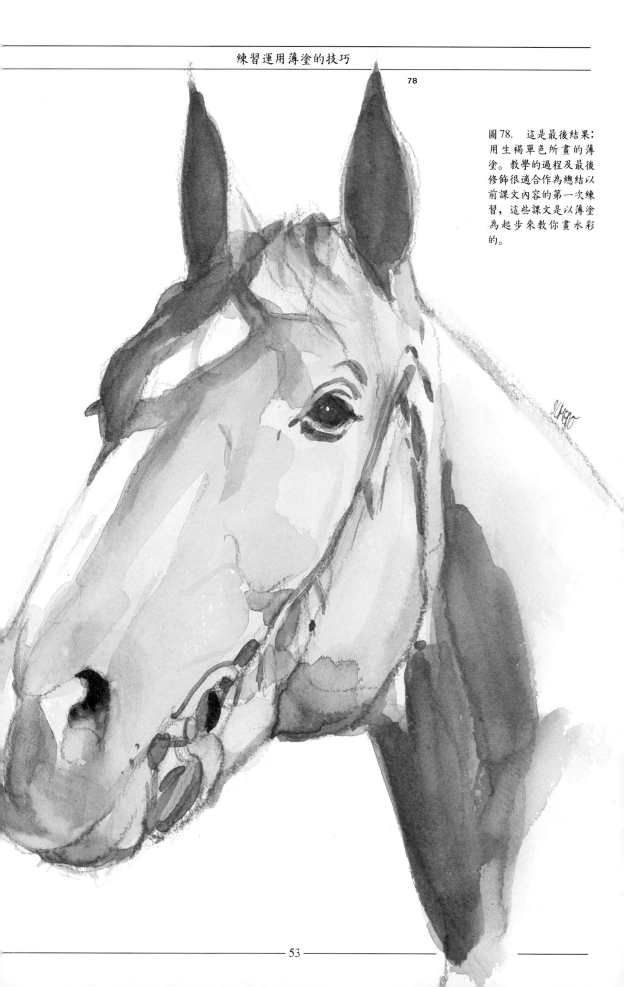

圖78. 這是最後結果：用生褐單色所畫的薄塗。教學的過程及最後修飾很適合作為總結以前課文內容的第一次練習，這些課文是以薄塗為起步來教你畫水彩的。

你已通過薄塗的考驗,可以繼續進修更高級的水彩畫。接下來, 我們要先發掘水彩在繪畫主題及一般藝術表達形式方面的各種可能性, 然後談論技巧, 也就是經由水彩所能畫出的形象、所要傳達的訊息及肌理。接著, 我們著手研究顏色及混色, 先只用三種顏色及黑色來畫。然後, 以浮斯克特的作品為例, 我們要逐步介紹一些實用的練習, 最後有一道練習題, 如果能完成它便證明你會畫水彩畫了。

水彩畫的
方法與技巧

水彩畫的範圍

作為一種藝術的素材，水彩居第二位，僅次於顏料之王 —— 油彩。以繪畫主題而論，它的範圍幾乎是無限的；在全世界各博物館及著名的收藏裏都有收集風景、人體、肖像及靜物的水彩畫。毋庸置疑，城市及鄉村的風景及海景應是最合適水彩畫的題材了。

如果要畫以油彩、蛋彩或以濕壁畫法繪製的大幅畫作或壁畫的底稿，水彩亦是很理想的素材。

我們還要提一下水彩在建築及室內裝飾上的價值。它經常被用來繪製建築物和室內的透視圖。而一般插畫也大多選用水彩來製作，尤其是兒童讀物的插畫。

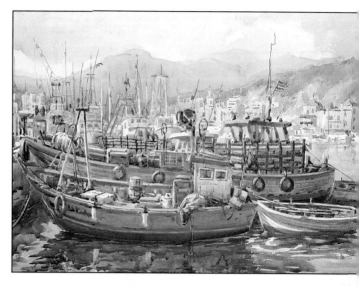

圖80至83. 水彩畫藝術的範圍是無限的。所有題材，所有主題，尤其是鄉間風景、海景及市景，還有人像及肖像畫。這些浮斯克特所繪水彩畫（圖80及81）可以作證明。水彩亦是繪製類似瑪莉亞·黎厄斯(María Rius)及奧格斯汀·亞森西歐(Agustín Asensio)在西班牙由帕拉蒙出版社出版的兒童讀物插畫的理想畫材。廣告界繪圖者、設計師、建築師皆用水彩作為表達藝術及其專業的一種媒介。

82

水彩畫的基本技巧

水彩畫最重要的特性在於顏料會被大量（或少量）的水稀釋，而畫到白紙上時會呈透明。少量紅色加上大量的水會造成畫紙反射大量白光而產生淡粉紅色的效果。如果多加些紅色，透明度就減低，紙的白色便看不到，結果就成較深的粉紅色。這種透明特性對水彩畫有下列三樣限制。

1. 畫水彩時，不能在深色上面加淺色。
2. 畫水彩時，必須「從少到多」。
3. 畫水彩時，必須預先保留白色及淺色區域。

假如我們的畫裏有一間被樹及灌木環繞的白色小屋，我們就必須先畫草地、樹木的綠色。假如房子旁邊有條淡褐色的路，我們必須先畫路的淺赭色（也可以後畫，但如果後畫，則必須預留路的形狀），然後再上一層深赭色畫路邊。也就是說我們從少到多，留有空間可再加一層顏色。

且這限制也不全是不好。這種藉著多加幾層顏色來加強色調，也使我們在某些情況下得以修正和調整色彩的色調。你們可在圖86看到這種情形。

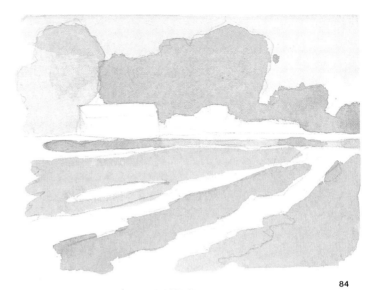

84

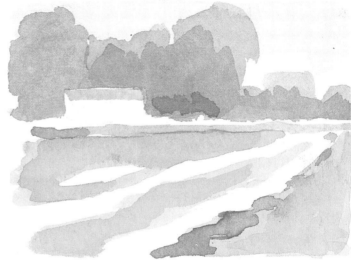

85

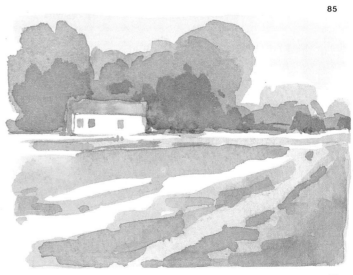

圖84至86. 水彩畫的基本技巧：不可能在深色上面上淺色，必須總是從少到多而且事先保留白色及淺色。

86

水彩畫的特殊技巧

好的水彩畫家會用留白的方式來展現他的技巧，但這種留白也可用其他方式來做：

用擦洗的方式造成白色：這純粹是用擠去水份的畫筆吸起剛畫下的顏色，使其去色（圖87, A）。

利用蠟來留白：假如你用白蠟畫線或畫小塊區域，然後用水彩在白蠟上面著色，就會造成留白的效果，因為蠟並不會吸水（圖87, B）。

用留白膠來留白：這是最安全、最徹底的做法。在保留線條或區域內用留白膠來作畫（這種膠在美術用品店大都有供應），等保留好區域，你可在它上面及四周繪色，等水彩乾後再去除留白膠，你就會有一片完美的留白。

圖87. 這兒用圖例表現水彩畫的特殊技巧，從左到右：
(A)用擠乾的畫筆，擦顏色來畫出白色。
(B)用白蠟線條來留白，薄塗時水彩便塗上去。
(C)用留白膠來留白是有效的方式。
(D)用筆桿尖端或指甲深色背景上畫出白色或相當淺的線條，但必須是在剛畫區域尚未乾時。
(E)最後用食用鹽灑在畫區域來產生一種特殊的肌理或外觀。

假設你已經對色彩理論有所認識,也就是只需混合藍色、深紅及黃色三種顏色,就可調出所有大自然裏的顏色。現在我們要來研究如何混合前述三種顏色並借助黑色來產生六十四種不同的顏色。能產生的顏色當然不止六十四種,理論上及實際上,應該都是無限的。下頁你看到的風景畫就是明證,這裏浮斯克特只用三原色及黑色就產生出許多不同的色彩及色調。

畫的速度

水彩畫並沒有分幾次畫完這類的事，至少今日我們所了解的水彩畫是如此。根據所有現代畫家的經驗及其理論，我們必須明瞭水彩畫是一種印象畫，在一定時間內捕捉風景，以剛剛好的時間來畫陽光、色彩及光影的效果。畫一幅風景水彩畫應不超過3小時。速寫需要半小時，小幅速寫可以在10或15分鐘內完成。

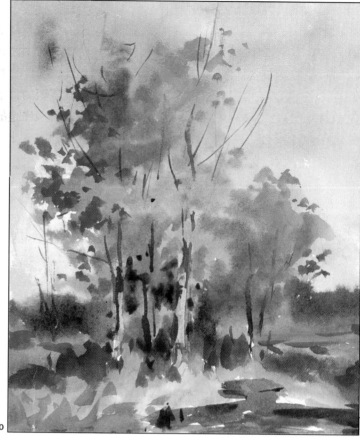

圖89至91. 水彩畫需要快速畫的技巧，幾乎總是用直接畫法(alla prima)或一次下筆來畫，不再另外下筆也不能後悔。所以我們談論作畫時間，大約10分鐘畫小幅速寫，半小時是快的速寫，室內3小時，室外4小時，來畫一幅水彩畫（最後修飾過的圖畫）。

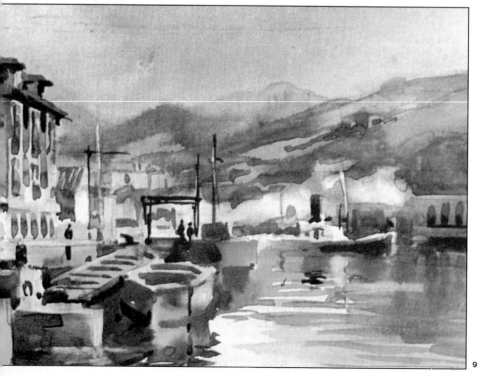

濕水彩畫

假如你先用清水打濕畫紙，在紙未乾時就在前景畫上綠草地，然後仍不等它全乾，就在背景畫一大片藍色的山丘；假如你繼續利用潮溼在第一層顏色的綠樹及草叢上塗一層更深的綠色……假如你不斷使用這技巧，吸去水來形成物體形狀，在其他顏色上加顏色……那麼，你就是在畫濕水彩。它能營造出很特別的、有神秘美感的格調，尤其是遠方的輪廓及物體皆沒有清楚的界線（圖88）。（濕水彩的效果特別適合沒有強烈對比的主題，例如灰色、沒有陽光的風景、多雲的景象或下雨的日子。濕水彩的技巧也適合用來表現遙遠的地表、天空及背景甚至當主題有對比，例如強烈日照下的風景。）

圖88. 濕水彩：用趁法來繪圖，也就是在先用水打濕區域上，在另一層仍濕的顏色著色，來產生類似你這插圖內所看到的渺、模糊的形象。

88

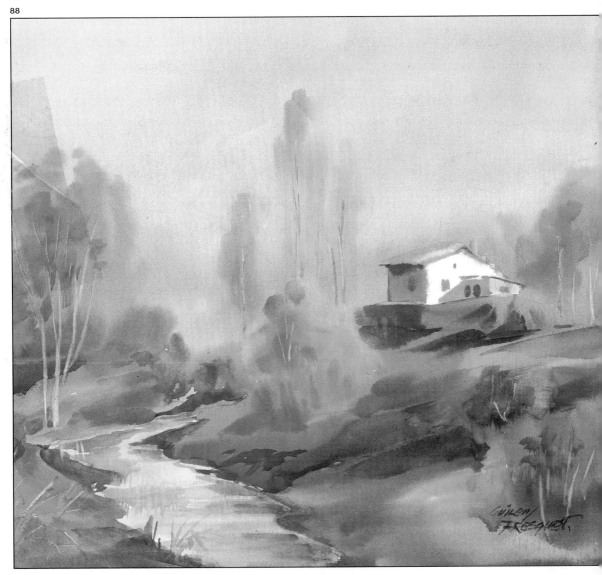

用筆桿尖端或指甲來畫出白色：水彩
快乾的時候，你可以在上面用筆桿尖端
或指甲劃過以產生淺色的線條。這些線
條可用來代表光線和深色背景上的纖細
形象，例如小的高亮部份、樹枝、草地
之類的東西。

用鹽所產生的特殊肌理：這是一種簡易
但極為有效的方式，趁剛畫完的區域還
未乾時在上面灑食鹽。待水彩逐漸乾時，
我們可以看到鹽粒吸起了顏料，並造成
奇怪的淺色斑紋。等薄塗完全乾後，你
只需用指甲輕搓掉鹽粒，就會產生一種
奇妙的紋理。

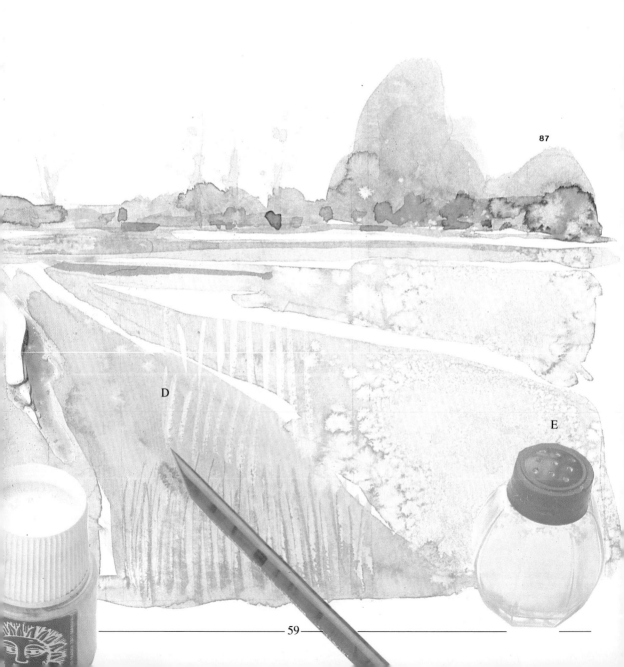

87

D

E

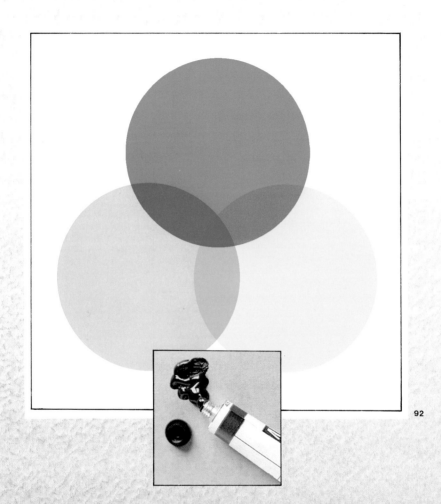

以三原色和黑色
作畫

藍色、深紅色、黃色和黑色

你們都知道輪流混合三原色中的任兩種顏色會產生三種新的顏色，叫做第二次色。這些顏色再與原色混合會造成六種第三次色。把原色、第二次色再與第三次色混合會形成十二種第四次色，諸如此例一直混合可以產生無限多的色彩（圖95）。

在圖93裏你可以看到浮斯克特用水彩所繪的風景畫，他用藍、深紅、黃三原色，再利用紙白使顏色變淺，以及另外借重黑色來形成一些較深的顏色。

94

93

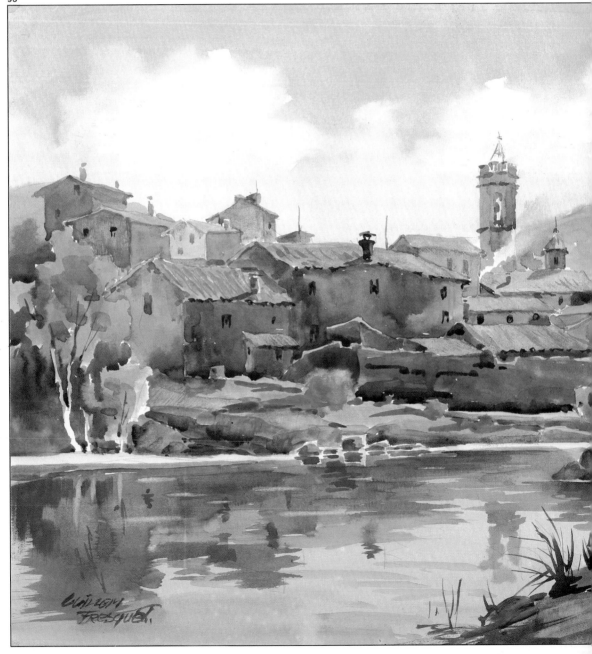

三原色：藍（或普魯士藍）
深紅（或紫紅）
黃

可以產生大自然所有顏色，
包括黑色（圖93）。

原色+原色 = 第二次色：

深紅+黃 = 紅

黃+藍 = 綠

藍+深紅 = 深藍

原色+第二次色 = 第三次色：

黃+綠 = 淺綠

綠+藍 = 翠綠

深藍+藍 = 群青

深藍+深紅 = 藍紫

深紅+紅 = 洋紅

紅+黃 = 橙

圖93至95. 浮斯克特給我們看一個極重要的實例，如何只用三原色，來畫出大自然所有顏色，這次他用的是普魯士藍，深紅及黃色並在極少數情況下借助黑色。

95

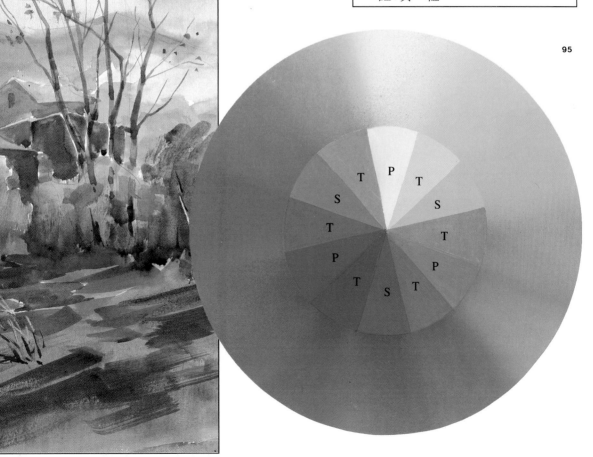

第一次練習

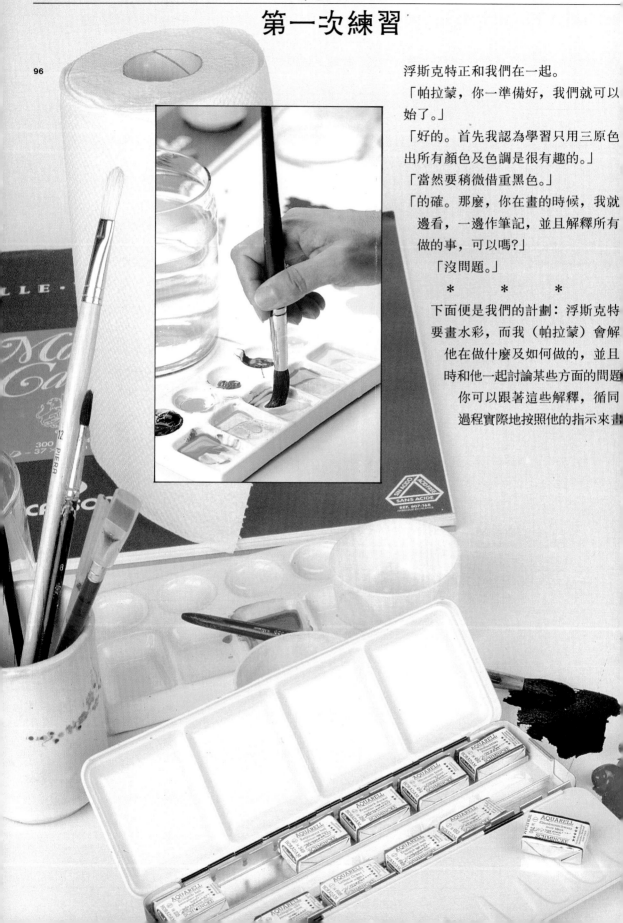

浮斯克特正和我們在一起。

「帕拉蒙，你一準備好，我們就可以始了。」

「好的。首先我認為學習只用三原色出所有顏色及色調是很有趣的。」

「當然要稍微借重黑色。」

「的確。那麼，你在畫的時候，我就邊看，一邊作筆記，並且解釋所有做的事，可以嗎?」

「沒問題。」

* * *

下面便是我們的計劃：浮斯克特要畫水彩，而我（帕拉蒙）會解他在做什麼及如何做的，並且時和他一起討論某些方面的問題你可以跟著這些解釋，循同過程實際地按照他的指示來畫

只以三種顏色……及黑色

浮斯克特開始只用三種原色，並另外借用黑色。你水彩盒裏的三原色是：

群青（假如你盒裏有普魯士藍亦可以）

深紅

檸檬黃（或中鎘黃）

在第68及69頁可以看到做這練習所要用到的顏料色表。一共有三十六種不同顏色，皆是由三原色及黑色產生的。

用一支相當硬的鉛筆，在畫紙上開始輕輕地畫方框，你要用這些方框來呈現表中的顏色。

運用你已熟悉的技巧，開始為三原色，檸檬黃、深紅及群青，還有黑色，作簡單的漸層處理，就像顏料色表的左手邊所顯示的（第68頁）。

現在照一般順序從左到右來畫顏料色表。下列是你每次調色所必須做的事。

1. 根據你需要的顏色，找到後面課文所列參考資料並仔細閱讀。

2. 在調色盤上適當地混合不同顏色來調色。

3. 在廢紙上試試調出的色彩。

4. 繪上最後顏色。

假如不小心犯錯，調淡了總比調太濃好，這樣才有機會調整顏色。

圖96. 浮斯克特要做一個實地練習，只用三原色及黑色來調成所有色調及顏色。我們建議你自己也實地操作，因為這是學習畫漸層及練習畫水彩很有用的一個練習。所以，像浮斯克特一樣先準備工具，然後依照課文指示來做。

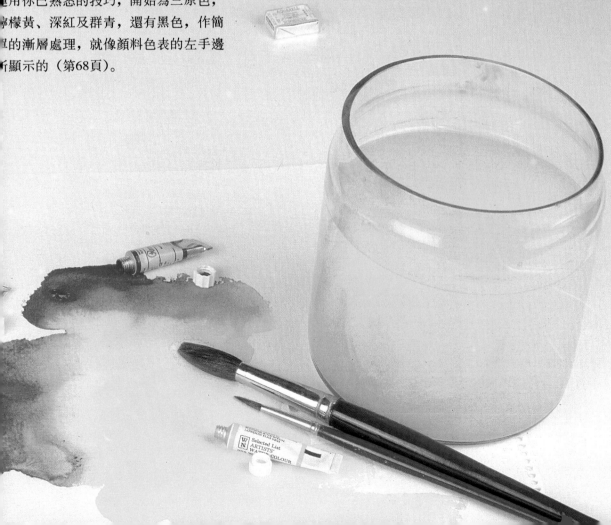

所有顏色僅來自三原色

顏色表：

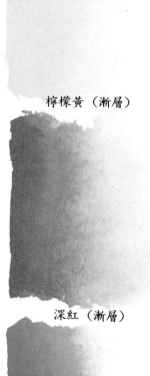

檸檬黃（漸層）

深紅（漸層）

群青（漸層）

黑（漸層）

淺檸檬黃

橙黃

檸檬黃

橙

英格蘭紅

焦黃

淺綠

亮綠

天藍

鈷藍

中度中間灰

暗中間灰

圖97. 混合檸檬黃、深紅、群青三原色及借助黑色，浮斯克特組成了這三十六種不同顏色。一面看這圖例，一面遵守下頁的指示，你可以做這基本練習。如果要學會調配顏色，必須立刻來進行此練習。

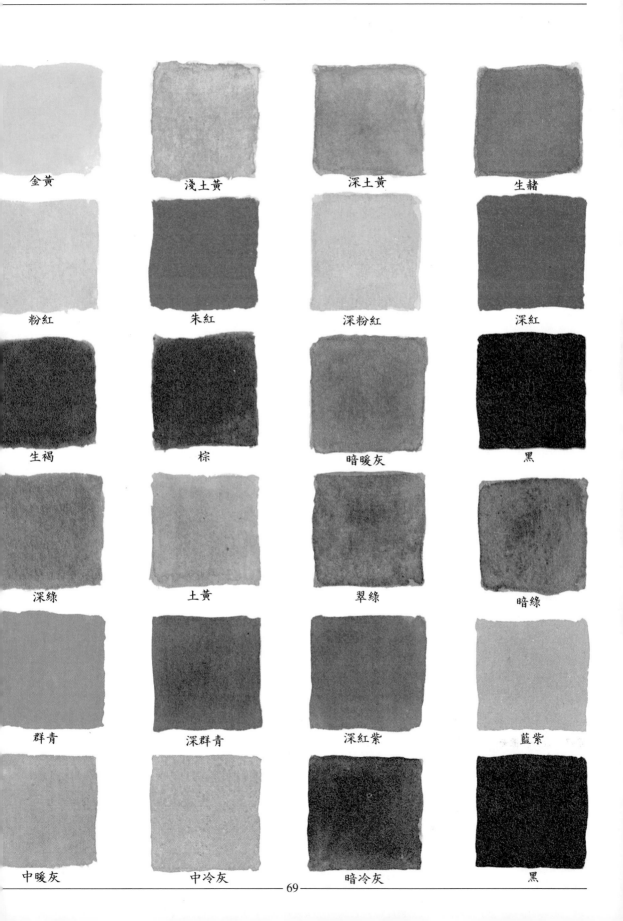

金黃	淺土黃	深土黃	生赭
粉紅	朱紅	深粉紅	深紅
生褐	棕	暗暖灰	黑
深綠	土黃	翠綠	暗綠
群青	深群青	深紅紫	藍紫
中暖灰	中冷灰	暗冷灰	黑

所有顏色僅來自三原色

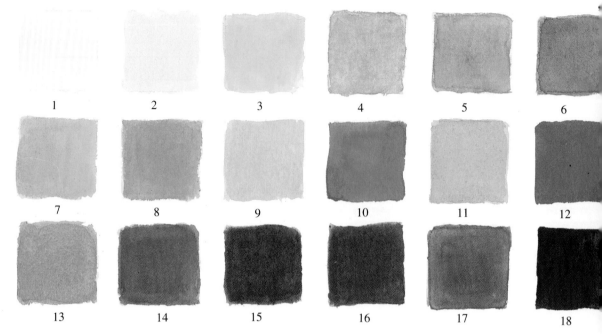

1. 淺檸檬黃
只用檸檬黃加水。

2. 檸檬黃
稍微加濃黃色來增加強度。

3. 金黃
首先,像前面顏色一樣加強黃色,然後加上很淺的深紅薄塗。

4. 淺土黃色
調成跟前面一樣的金黃色,然後趁它還濕時,加入一點藍色及黑色。

5. 深土黃色
跟前面一樣,但稍微增加深紅、藍及黑的份量。

6. 生赭
一開始混合金黃色,趁它還濕時,加上深紅紫(深紅紫是用深紅加入一點藍色及很多水)。

7. 橙黃
非常濃稠的黃,仍濕時加上深紅。

8. 橙
和前面顏色一樣,但深紅加多些。

9. 粉紅
深紅用水稀釋再加一點點黃。

10. 朱紅
用大量濃稠黃,加上深紅,但顏色不要太強烈。

11. 深粉紅
深紅用水稀釋再加一點藍色。

12. 深紅
首先作藍色薄塗,然後加上強烈的深紅色。

13. 英格蘭紅
先調出相當濕的橙色然後再加上一點藍色使它變灰。

14. 焦黃
強濃的黃色及深紅,然後趁濕時加上藍色及黑色,黑色要比藍多。

15. 生褐
先調成深土黃色,繼續調成生色,最後用三原色來加強,如要,亦可加上黑色。

16. 棕色
跟前面顏色一樣,但不要那麼濃。

17. 暗暖灰
把幾乎等量的三原色混合之後一層於已乾的深土黃色上。

18. 黑色
就是盤裏的顏色,顏色要濃厚以遮蓋紙白。

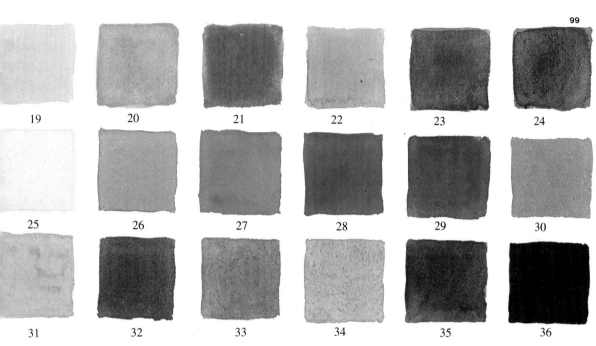

19　20　21　22　23　24

25　26　27　28　29　30

31　32　33　34　35　36

9.淺綠

相當強烈的黃色及一點藍色。

0.亮綠

跟前面顏色一樣,但藍色加多些。

1.深綠

跟前面顏色一樣,但更多的藍色及一點黑色。

2.土黃

先調淺綠,然後趁還濕時加上一些深紅及黃色,也許最後必須加上一點點黑色。

3.翠綠

黃色及大量藍色即可。

4.暗綠

強濃的黃色,加上一點黑色使成混濁的橄欖綠,趁還濕時加上一點藍色就成了。

25.天藍

藍色加大量水稀釋,然後趁濕時加上一點點黃色。

26.鈷藍

強烈但不濃的藍色,加上一點黃色。

27.群青

就是藍色,既不濃也不稠。

28.深群青

濃密藍色以及一點深紅及黑色。

29.深紅紫

藍及深紅,以深紅為主。

30.藍紫

藍及深紅的薄塗。

31.中度中間灰

用黑及白色,兩色皆以足夠的水來稀釋,以便紙白仍能顯現。

32.暗中間灰

跟前面顏色一樣,但加上更多黑色。

33.中暖灰

用黑和白造成一中度灰色,然後趁濕時加上少許藍。

34.中冷灰

同上,先調成一中間灰,然後趁還濕時,加上一點點的藍。

35.暗冷灰

跟前面顏色一樣,但增加黑及藍的份量。

36.黑色

就是盤裏的顏色,要稠到可以遮蓋。

浮斯克特畫蘋果

100

101

浮斯克特現在要用三原色及少許黑色來畫蘋果。在本頁底圖106裏可看到範例。他先用HB鉛筆很快地速寫蘋果的球體，只畫線條不描陰影。然後用寬頭畫筆沾清水打濕蘋果形狀即開始畫。（請參看本頁左邊及底部照片裏的繪畫過程，照片攝於浮斯克特畫蘋果時。）他以趁濕法，用混濁的黃色來畫整個蘋果，然後立刻用抹布擦乾畫筆，從左邊開始擦汋顏色。

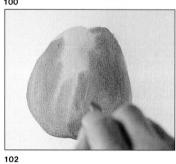

102

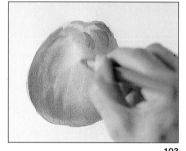

103

「你不用紙巾來去除筆上的水及顏料嗎?」我問浮斯克特。

「不，我通常用抹布。」他回答並繼續說:「我承認紙巾有用，但我一直是用舊的廢布來清潔擦乾畫筆。」

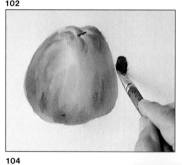

104

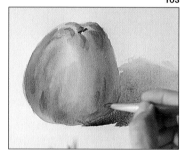

105

趁黃色還未乾，浮斯克特在左邊畫了幾筆深紅及一丁點藍色，這些顏色與黃色混合之後會形成深赭色，他就用這色彩來畫蘋果陰影處的顏色。

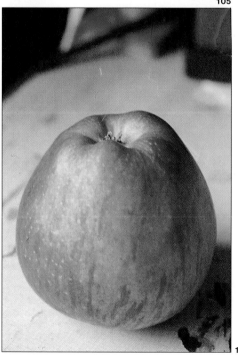

106

107

加強深紅色並在蘋果左邊紅色區域用□上到下的筆觸來畫。

□然後，他用藍及黃色調成一種綠色，這□色的光彩又被一點深紅及更少量的黑□改變了。混合好的顏色再加水調成一□微灰的深土黃色，最後用這種顏色畫□邊陰影（圖108和109可看到這顏色）。□斯克特用的是超過1公分寬的10號黑□寬頭筆，他有時用平筆，有時只用筆□，完全看描繪對象的形體需要的是寬□窄的筆觸。但他左手握有另一支筆毛□乎全乾，沒有任何水彩，被擠乾的畫□。偶爾以顏料著色之後，他會很快改□乾的畫筆在剛繪上的顏色再畫過一、□次，用趁濕法來繪製漸層並與背景或□他顏色調和。這些輕柔不做作的筆觸□及總是用趁濕法的手法，使作品的形□及顏色的質感完美，這點你可以在完□的蘋果上看到。

畫蘋果投射的陰影部份時，浮斯克特先打濕橢圓形，然後立刻著手來繪。他是用混合三原色再加上黑色所形成的灰色，靠近蘋果的部份顏色較深，邊緣部份則用擦洗法及加大量水來調淺。

結束之前，他再把蘋果右緣緊鄰最深色陰影部份去色，來表現投射在描繪對象上的光線。

當然，觀賞浮斯克特作畫就像是欣賞一場演出，我希望其繪畫過程皆在插圖裏表達出來了。

圖100至109. 用放在前面的蘋果作描繪對象（圖106），浮斯克特先畫蘋果輪廓，再用清水打濕球體部份（圖100）。他把筆沾黃色，然後用趁濕法畫蘋果形體，高亮一邊則擦洗去色（圖101），他調成土黃色，與深紅混合，然後仍然用趁濕法來描繪蘋果的顏色，他稀釋並調合顏色，擠壓寬頭畫筆來「刷」（圖102及103）。他幾乎已完成蘋果，開始打濕陰影部份區域（圖104），然後塗帶暖的深灰色。他最後把蘋果陰影部份的反射光處變淺作亮面處理（圖105）。此二頁底部，圖107、108及109裏，你可以看到浮斯克特如何在三階段裏逐步完成蘋果。

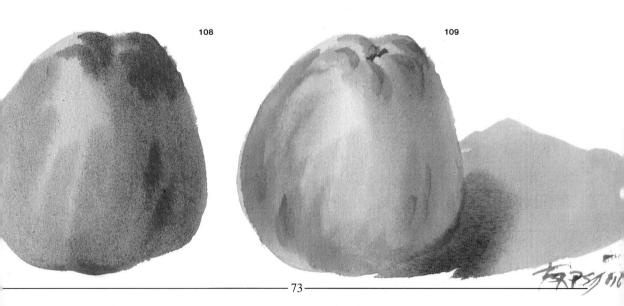

108

109

現在浮斯克特要畫四幅畫,一幅靜物及三幅風景,用這四幅主題來總結前面課程的要點。首先,他僅使用三色及黑色來畫靜物畫。然後,我們要探討一系列有關挑選、研究繪畫主題及如何構圖的規則及建議。接下來則要實際運用這些知識來一步步地完成兩幅室外風景畫,其中一幅運用一般水彩畫的技巧,另外一幅是用濕水彩技巧。最後,浮斯克特要畫一幅水彩畫《巴塞隆納港口》(*Barcelona Harbor*),他會畫得很詳細,以使你能跟著畫出同樣的畫,完成你最後的練習。

水彩畫練習

浮斯克特畫靜物畫

仍然只用三原色（及黑色）， 浮斯克特決定及構思好主題。在靠牆的桌子一角，他放置了帆布充作桌巾，上面擺了一顆蘋果、兩根香蕉、一個綠色陶罐及一顆檸檬。

第一階段（圖114）

浮斯克特開始以很快的筆觸速寫描繪對象。首先畫罐子，然後是香蕉、蘋果、及檸檬。他用幾條線繪出桌布的形狀，然後準備開始著色（圖113）。

就像之前一樣，浮斯克特先用清水打濕畫紙。

不等紙乾，他用極快地速度為圖畫著上色調。

以下是所要的顏色，
這是浮斯克特使用的順序。

背景，從左邊開始：濁土黃色主要由黃、深紅、黑及很多水調成。

背景，右邊：他不洗畫筆，直接取一些藍及黑……一點水來稀釋，在廢紙上試一下，然後著色。

罐子：先上一層淺綠（黃及藍）， 高亮處留白。然後趁濕時再上另一層顏色，更多更強的綠色。

桌布：用之前調好的藍－黑色。

蘋果：他不清洗畫筆，取黃色在調色盤上與前面灰色混合之後來著色，高亮處留白，再取黃色「留」在第一層顏色上面。因為潮濕所以顏色一定會擴散、混合起來。

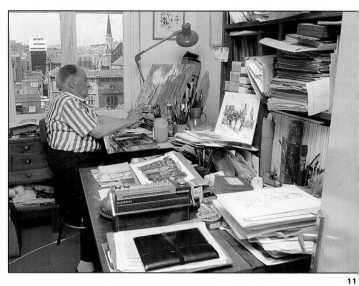

11

圖111. 浮斯克特在畫室裏：房間大約4×4公尺，一間典型專業畫家的畫室。工作桌在窗邊，很多的素描、圖畫和速寫散在管裝水彩、畫筆及水罐旁，這種紊亂中的秩序正顯現出一個狂熱、執著的畫家每一刻都在工作的情形。

112

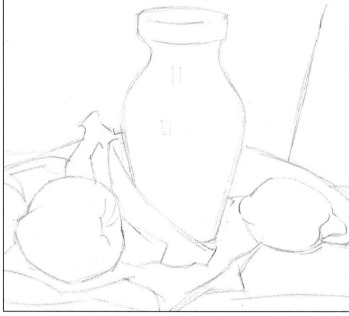

113

檬：畫檸檬時，他先清洗畫筆，然後
黃色及水混合來上第一層色，小心注
留白。

蕉:用同樣的黃色很快全面塗滿一層。
果（前面一層顏色尚未乾）： 他用深
……一點藍……加更多深紅，水……
後畫出較暗的部份。

子，前景：他把這微綠的灰色與剩下
灰色，再加一點黃及藍混合。畫時用
多水。

檸檬：他再回去用土黃色來畫檸檬，因
為這區域尚未全乾，顏色會擴散混合，
但浮斯克特還是必須處理中心較淺部份
的漸層，他用抹布擠乾畫筆來擦洗顏色。

香蕉（仍潮濕）： 他取來為畫桌子前景
所調的綠－灰色，然後用這些微綠的色
彩畫出香蕉的形狀，並不明顯地繪出邊
緣。

圖112. 浮斯克特在這
幅靜物畫裏的各個不同
區域皆運用了趁濕法。
這裏我們看到他在畫檸
檬的顏色及形狀。

圖113和114. 在這些圖
像裏，你可以看到浮斯
克特在畫這幅靜物前先
做的線條素描，以及第
一階段完成時水彩的狀
態。

114

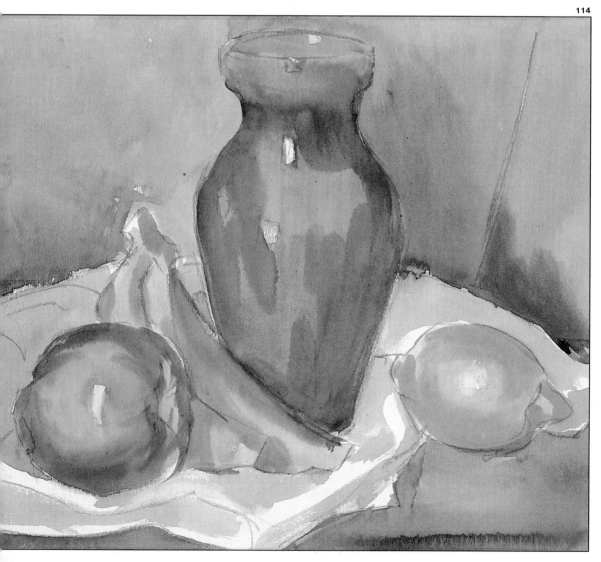

浮斯克特畫靜物畫

圖115. 最後階段裏，
浮斯克特慢慢畫，計算
及研究每一筆觸，從少
畫到多，想畫出好的作
品。

第二階段（圖115）

以下我們不亦步亦趨的照著說明走。我
們直接看圖，不需多加解釋就可以了解
浮斯克特在這兒使用了許多與前一個圖
中類似的顏色，只是更為強烈。

跟以前一樣，他先畫背景，以淺赭薄塗，
然後以趁濕法加入微藍、微深紅的色調
來加強。他也加濃了其他顏色並用透明
技法的方式來增加它們的清晰度，幾乎

都是用趁濕法（此處用的水份雖少得幾
乎看不出來，卻仍能產生模糊輪廓及顏
色融合的效果）， 但桌布、香蕉等部份
除外，我們可以觀察到生動、鮮明、乾
燥的筆觸。他已經開始用由藍、黃及黑
色調成的深綠色在罐上一層層上色；我
們在蘋果上也已隱約可見深紅色區域的
形狀。

115

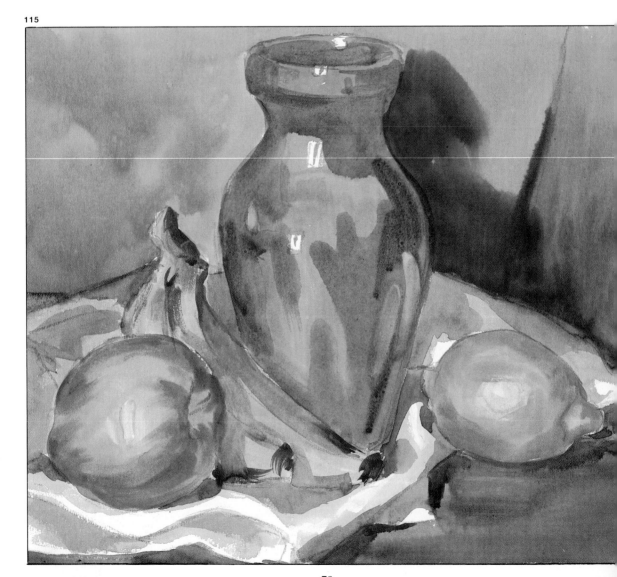

第三及最後階段（圖117）

在進行到最後階段之前，浮斯克特已經花了2小時（精確地說，是1小時50分）。分辨一下那些部份是濕時畫的，那些區域及形狀是乾後才畫的，然後仔細觀察它們。乾後才畫的部份，畫筆的水份很少，顏料像是擦過去的（請看蘋果上部及左邊邊緣輪廓的顏色）。仔細研究綠色罐子的顏色：是用層層上色的方式完成，

高亮處及反光部份留白，不斷調整筆觸來模擬範例所呈現的樣子——這是要把實物以藝術手法重現的不二法門。

不要忽略所有陰影皆有藍色的事實（有些地方則是靠黑色幫忙）。 記得要把顏色調灰時，一定要用藍色，而且那些稍呈混濁的顏色亦皆含藍色。

圖116和117. 這是浮斯克特畫出的非凡成果，這幅水彩畫中，部份用趁濕法的濕水彩畫，其他部份即用乾的（事實上，就是水彩顏料本身），例如蘋果上部的輪廓（圖116）。

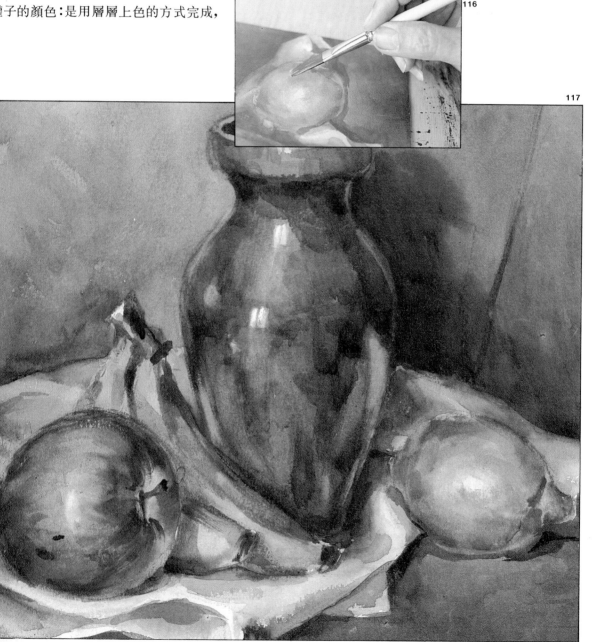

116

117

主題的選擇及初步的探討

1. 藉著分析大師的作品來探討及累積
 別人的經驗。

參觀畫展或建立小規模的藝術精選藏
書。然後分析這些作品,研究它們,甚
至為它們繪製小圖表,以便你能逐漸建
立起自己的構圖及選擇能力。

2. 去畫家常去的場所。

我們都很清楚某某鎮是畫家常去的地
方,某某區域總有職業或業餘畫家在那
兒繪畫。你可以先畫其他畫家畫過的地

方來建立自己「發現」新場所及新主
的能力。

3. 用概略的速寫方式先研究及嘗試
 圖,再畫成最後的圖畫。

當你要決定取景、角度、光線及最合
的對比時,你應該先畫一兩幅速寫;
僅是業餘人士常這樣做,就是最專業
士包括浮斯克特及我也不例外。

我們必須記住一些傳統原則來幫助我
構思風景畫,但也要記得構圖並非只

118

119

原則及邏輯的產物，而是畫家們心靈的巧思（然而，這巧思是能培養建立的）。最重要的是你必須去試畫所有可能的情況。也就是說，你必須從每種可能的角度來觀察這主題，然後分析某些形狀與其他搭配時應放的位置，並試圖製造顏色及形狀的對比。光的方向、強度及質感在這方面也很重要。取景也很重要，可用黑色紙板做的簡單框架來選取，框架大約10×15公分（圖120）。

圖118至120. 被描繪的景物不能移動，但你能。從上面到下面，從一邊或另一邊，從較近或較遠距離，使景物較寬或較窄。許多畫家用紙板製，像本頁圖中有兩個角度構成的方框來做這一畫前的探討。

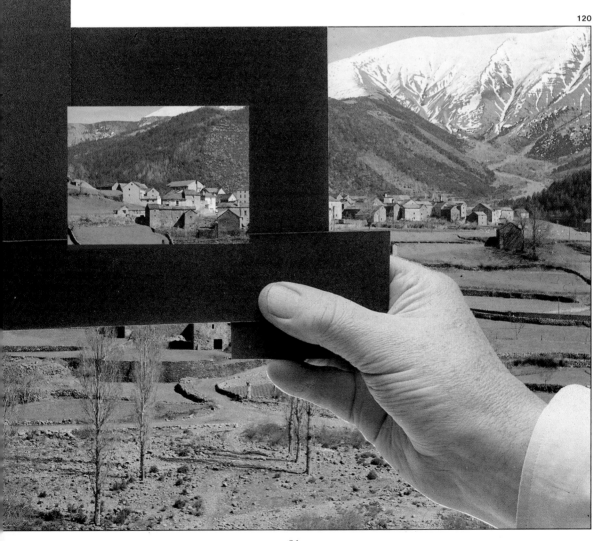

120

構圖藝術的五項建議

圖121. 取景時採用形體及色調皆突出的前景的取法必定會產生好的藝術構圖。

圖122. 觀察這前景的平面景色，產生有深度的感覺，同時也是構圖的必要部份。

·我們一定要記得傳統構思風景畫的方法，而且從一開始就要這樣做。選擇繪畫主題時要有一個非常突出的前景，其後有兩個或兩個以上的背景，這樣才會產生深度的感覺。

·第三度空間亦可經由前景與顏色較少的遠景的對比而產生。

·很多情形下，大量色調的天空是構思如何排列及協調主題的一項決定性因素。我們可以很容易地用水彩畫來作試驗，因為在水彩畫裏天空可製造出極佳的特殊光輝，頗具有裝飾性的效果。

·最後，不要忘記可以使用透視法來構思風景畫，這樣可有助於在多樣化中創造出統一。

還有沒有其他的建議？

有的，主題的光線。

·除非你要畫陰天的風景，否則我建議你選在上午或午後畫，以避免日正當中太陽光直射的時刻；因為這種光的方向幾乎不會產生陰影，或是會造成你不想要的陰影。

121

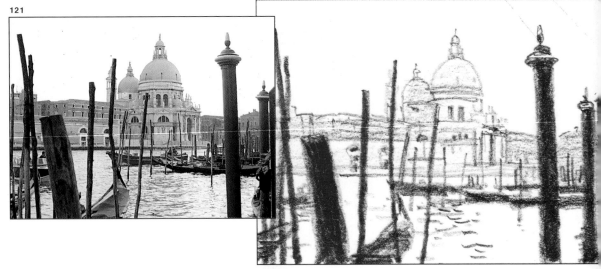

122

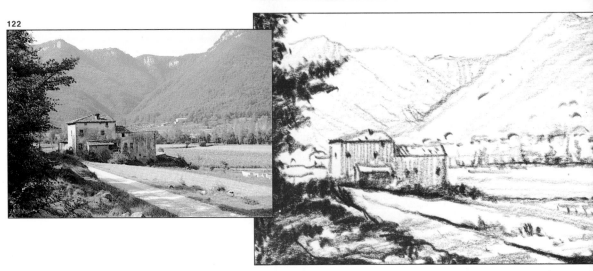

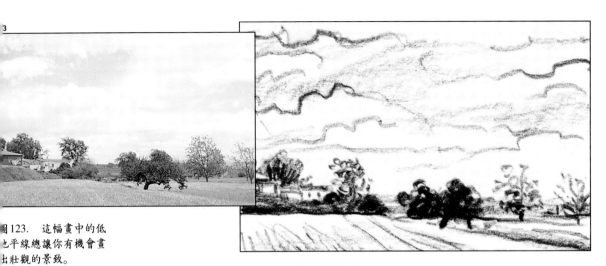

圖123. 這幅畫中的低
也平線總讓你有機會畫
出壯觀的景致。

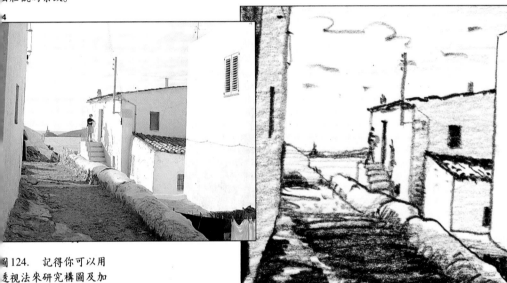

圖124. 記得你可以用
透視法來研究構圖及加
強深度。

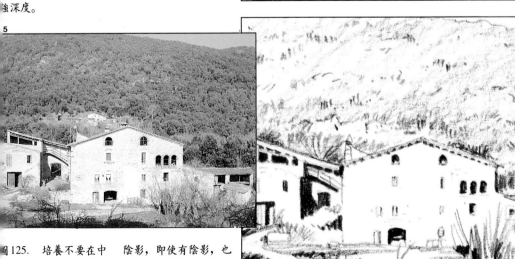

圖125. 培養不要在中
午太陽正熾時畫畫的好
習慣。那時物體皆沒有

陰影，即使有陰影，也
很少具美感價值。

氣氛及主題

我們知道到義大利旅遊的英國水彩畫家都確信他們會在義大利找到許多繪畫題材。同樣的想法促使泰納到威尼斯，德拉克洛瓦到北非。

浮斯克特最近去過摩洛哥。「那是一個完全不同的世界。」 他充滿熱誠的說：「一個滿是形體及顏色的世界，你能在其中接連不斷的找到不同的題材，有無止盡的主題來畫素描及繪畫。市郊的景致盡是光影的絕佳對比：強烈、光亮的鈷藍色天空，藍和藍紫的陰影，尤其是穿著白色斗篷及灰濁土色袍子的男男女女的彩色行列……簡直棒極了！」

你也可以到某一地方旅遊來體驗泰納、德拉克洛瓦及浮斯克特的感受……也或許不必；那個地方可能就在你居住的城市裏或離你家只有幾英里遠；它或許就在舊鎮裏或是在河邊一角。

126

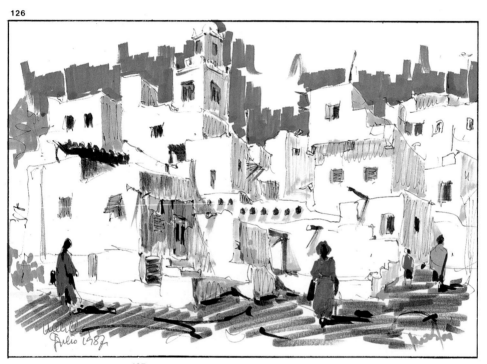

127

圖126至130. 浮斯克特最近旅行到摩洛哥，也許是要重新體驗許多來此繪畫市景村落的畫家的寄居生活，「我想要再回去，」浮斯克特說，「那兒有很多的題材可畫。」浮斯克特確實用鉛筆和蘆草筆畫了大量速寫及圖畫，用原子筆來繪圖，並且畫出絕佳的水彩畫。

128

129

130
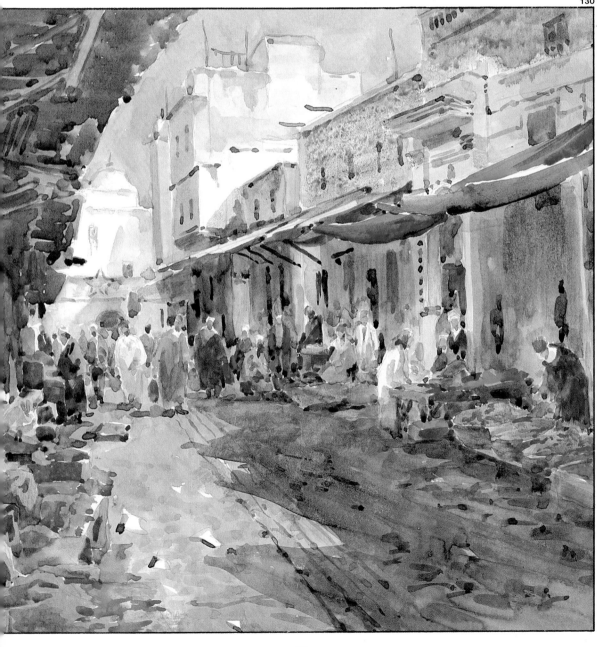

為主題畫概略的速寫

圖131. 浮斯克特一面看景，一面用鉛筆畫概略的速寫。雖然浮斯克特的繪畫經驗讓他一眼即能評估光的質感或景的形象，但是跟許多畫家一樣，他經常畫速寫來確定他是否找到好的構圖。

經驗老道的畫家，如浮斯克特可能一眼就看出眼前的題材或描繪對象是否值得轉換到畫布或畫紙上，或是看出此時、此地的光線能否適宜地襯托出描繪對象的明暗，或是主題各部份的安排、色彩、以及不同背景的對比能否產生好的圖畫。但是許多專家——就像浮斯克特所說的——還是會想用簡單的鉛筆速寫來確定他們的第一視覺印象，來畫畫看使它更加完美。

「你知道，」他強調，「我之所以畫概略的速寫是為了決定取景及研究光影對於構圖的影響。」

在圖132及133你可以看到浮斯克特用鉛筆所繪製的一些小幅速寫，其目的是要很快觀察及考慮每一種構圖的不同效果。注意這些速寫的結構是以明暗而非線條來畫出，你會發現這個主題所呈現

的各種明暗。假想我們正與浮斯克特一起前往塔拉戈納省(Tarragona)的一個市鎮。就如你在圖131看見浮斯克特在作畫的照片一樣，我們站在一條通往市鎮的小路上；向前看去，小路兩旁都有房子，房子和我們之間還隔著一片黃綠交雜的野地和樹木，這天是春天的早上10點半鐘，陽光在各景物間產生強烈的光影對比；此時各景物的形體是十分顯著的。等一下，浮斯克特在這似乎有話要說：「沒錯。我認為此景很適宜用有些人所謂的乾水彩技巧（以別於濕水彩技巧）畫成水彩。但事實上這種技巧一直都被運用於畫水彩的一般技巧中。」

浮斯克特一面解釋這兩種不同的技巧，一面把他的水彩畫工具在室外擺好，把紙固定在板上，準備開始畫畫。

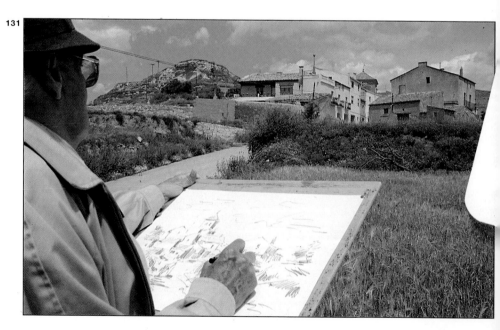

131

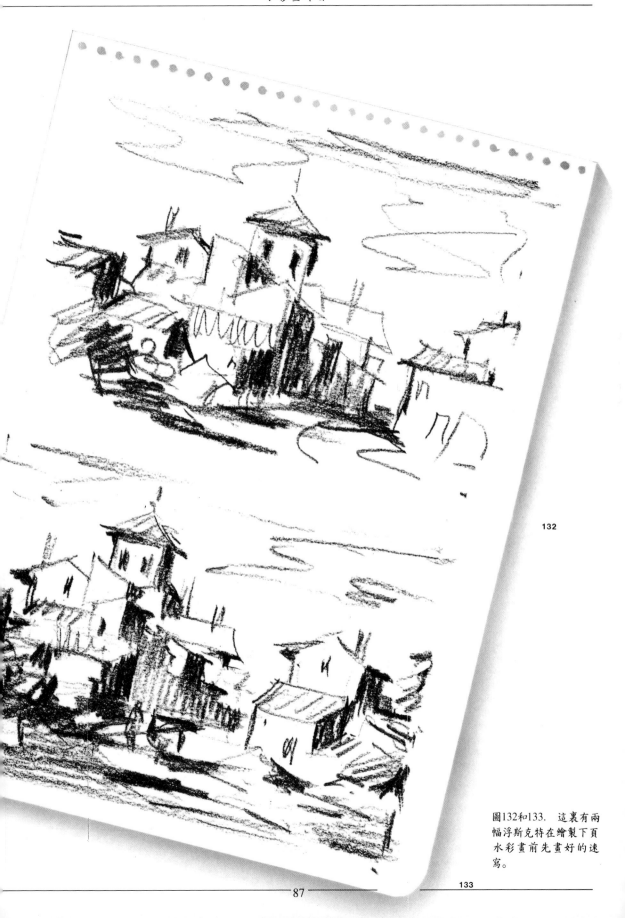

132

圖132和133. 這裏有兩
幅浮斯克特在繪製下頁
水彩畫前先畫好的速
寫。

133

浮斯克特畫風景畫

浮斯克特開始打濕畫紙。記得畫水彩時，你一定要先打濕畫紙以便能去除殘餘的油脂，也防止以後顏色乾裂或薄塗的顏料釋出在紙張上面。

現在浮斯克特要等紙全乾，然後很快用鉛筆畫輪廓：構圖非常簡單，只用線條，也就是說沒有一點陰影或明暗或黑色。他正描繪形狀及畫輪廓時，一個農夫牽著一頭驢經過。浮斯克特觀察了一會兒，然後幾乎是憑著記憶把人及動物畫在路上轉角處的位置。

「我們認為應盡量在圖畫中自然地加入一、兩個人物，因為他們不僅豐富了色調，也賦予圖畫一種生命和真實感。我稍後會在那牽驢的人身上加點紅色，背景中的人添些藍色。」

「我總是先畫天空」

你可能會問：「有什麼特別理由嗎？」
「噢、是的，理由有很多，」浮斯克特回答。最重要的一點是你畫水彩時，風景畫裏的天空必須是一氣呵成，一筆畫好，而不能再下筆，也就是要保留第一次畫出來的結果。

風景畫裏也許有山丘、房屋、樹木這一類的東西，它們在不同平面有不同的顏色、光影效果，也因此就有不同的明暗度，而且它們經常各據特定的獨立空間；所以它們很自然地就必須逐個地畫形狀、上顏色或加色。但是天空就沒有包含這樣多不同的形狀及顏色，它是整體的。即使有白、灰色的雲，它仍然呈現出均勻的，以藍為主的顏色，它無法藉片斷的筆觸或重疊的方式來呈現。

畫大片天空不是件容易的事，更貼切地說，需要極佳的技巧：你必須學會如何用適量的水及顏料以避免顏色中斷，更

難的是你必須有足夠的經驗及勇氣才能把顏色調得適當。畫的其他部份仍是空白時，想調好顏色還真是件複雜的事。

「嗯，」浮斯克特插嘴道，「你不必把這件事看得如此嚴重，因為用水彩畫天空不過是片刻間的事。正如我們所說的：『水會自然呈現它的特性。』就因為我們要表現天空的乾淨、自然和隨意，才必須在幾分鐘內畫好。如果你運氣不佳畫壞了，可以再來一次。」

「你看著，」浮斯克特說，「一下子就會畫好了。」

第一階段（圖134）

浮斯克特在調色盤上調了一種中間稍帶點灰的藍色，是由群青、鈷藍及一丁點赭色調成。

他也用群青及赭色調成一種灰色，及另一種加入一點深紅的灰色。然後開始畫。紙已完全乾了。

浮斯克特把筆沾水，再沾藍色在畫紙左上邊畫。藍色相當淺，還帶有小量水份。他再用灰色，塗在先前藍色的下方。兩種顏色碰在一起就混合了。

他用抹布擠乾畫筆，然後用筆在灰色下面部份擦洗以淡化顏色，同時再用穩健的筆觸描畫屋頂的輪廓。

先前畫的淺藍色仍有點濕，尚未全乾。浮斯克特筆上沾水及深藍塗在淺藍的上方，深藍色像斑點般向四周暈開，直向仍有水份的地方擴散。總結我們目前所看到的，理論上我們可以說浮斯克特先在乾紙上著色，但是當第一種顏色仍然潮濕，他很快地在緊鄰著第一種顏色的部份塗上另一種顏色，以便兩色相遇時能藉著潮濕而融合為一。

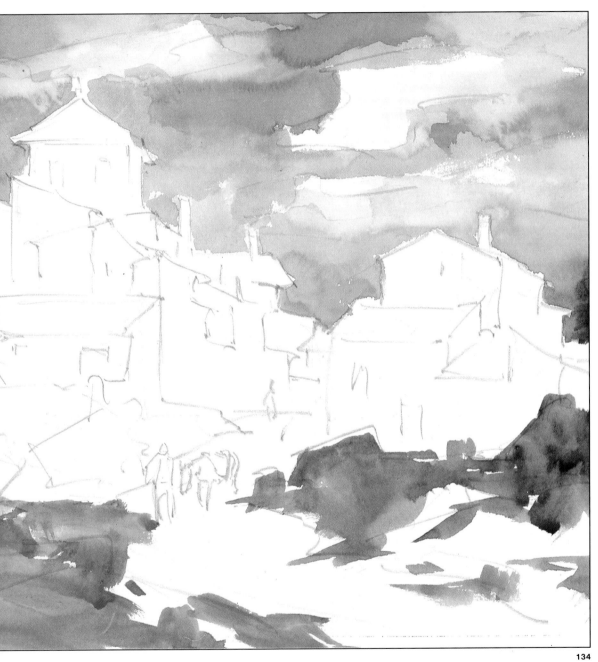

134

圖134. 跟許多畫家一樣，浮斯克特先畫天空來去除紙的白色，使整體的色彩更調和。

浮斯克特畫風景畫

第二階段（圖135）

仔細看圖135。你可以了解到寫生共有的特色：畫家在畫完天空後，會先在主題中顏色較深部份塗上強烈色彩，而把中及淺的陰影先留著。

圖135的效果相當戲劇性吧！能這樣畫圖、描繪主題、確定物體的形狀不是件很棒的事嗎？必要時還能以一層新的顏色再塗一次來加強或調整色調。

以這樣的技巧，最終自然會產生具有對比、力量及極佳效果的影像（這點我們自己可以看得很清楚）。至此我們的結論是：

> 水彩畫也適合描繪本身有許多對比性的主題或描繪對象。傳統的描繪對象之一即是滿溢陽光的風景。

但請注意浮斯克特如何小心處理必須用到中、淺色調的形體，例如背景中的小人或房子的煙囪。

在這第二階段，仔細研究浮斯克特如何畫那些屋頂——他的每個屋頂都是按照實體的顏色，而不像一些生疏的業餘畫家用同樣的顏色給所有屋頂上色。他用簡潔的線條來模擬屋頂形象的特質，這些線條就像我們先前解釋過的，是以畫柄（桿）尖端畫「開」的。

第三和最後階段（第92頁）

到這步驟，浮斯克特先畫較淺的區域。他用薄塗來畫受光最多的區域：如路的淺色和大多房子的微黃奶油色。浮斯克特用寬的筆觸畫這些淺色區域，而不太擔心他是否「畫過界」。在碰到稍後需用較深色來塗的區域（例如在左邊的牆壁及地面是他稍後要畫樹的地方），他全都著上淺色。

請注意這些淺色——以及整體的色彩——浮斯克特小心製造一些差異使畫面更豐富。分析這許多光亮牆壁的每一面牆的色彩，你會發現其中有些偏向微黃，其他則是微粉紅的，而在每一面牆的色彩裏亦有微弱的差異，這些色彩柔和卻又能使畫面生動並提昇藝術品質。再看看路的一系列優美陰影就是很好的例子。

接下來浮斯克特開始畫中等明暗色彩的部份，如右邊房子前面牆壁的顏色。只有在這種情形下，他才會在原來淺色仍舊潮濕時上這些中度色彩。在畫左邊前景的樹時，他便是完全用濕水彩技巧，先用淺綠然後在陰影部份用深綠色。

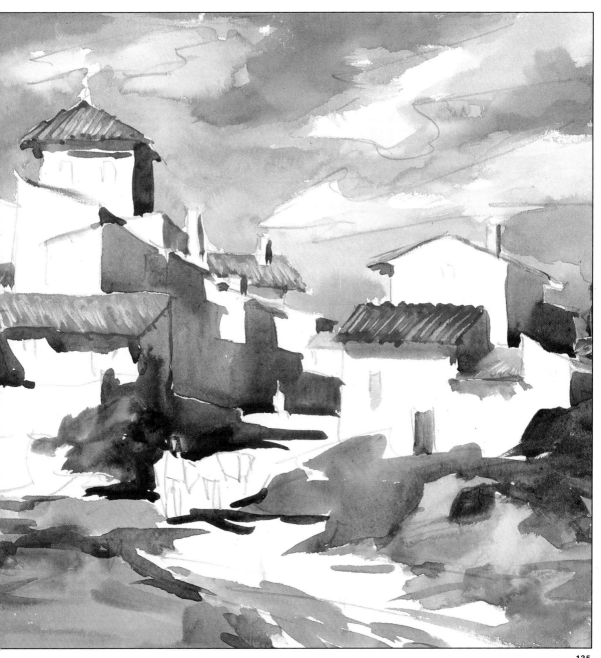

135

圖135. 柯洛(Corot)再
三向他的學生忠告,「先
畫陰影:首要之務是畫
出光影的效果。」這裏浮
斯克特遵守這原則,留
心主題的光線及對比。

浮斯克特畫風景畫

現在他要用自然隨意的粗筆觸來畫人物、門、窗以及前景水平的陰影部份。其次是收尾，包括要先平衡某些明暗度、加強某些部份的色彩、其他部份則擦洗或淡化顏色。

最後，看浮斯克特如何用筆桿尖端和指甲來畫出細部白色；在前景草地上產生線條或刮痕（這部份是用畫筆做），或是路右邊寬的黃線條（這部份他用指甲做）。 你也可以看到街上一邊有陰影的房子上有兩條小的淺色的垂直線，用來代表窗戶。

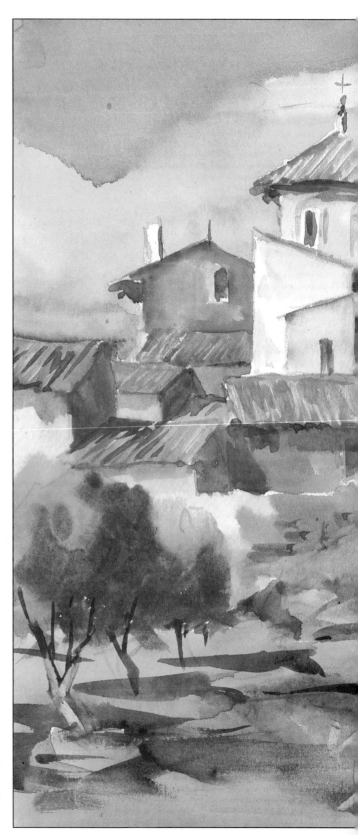

圖136. 這是浮斯克特為此書特別繪製的水彩畫的最後成品。原畫比此複製略大（25×32公分）。

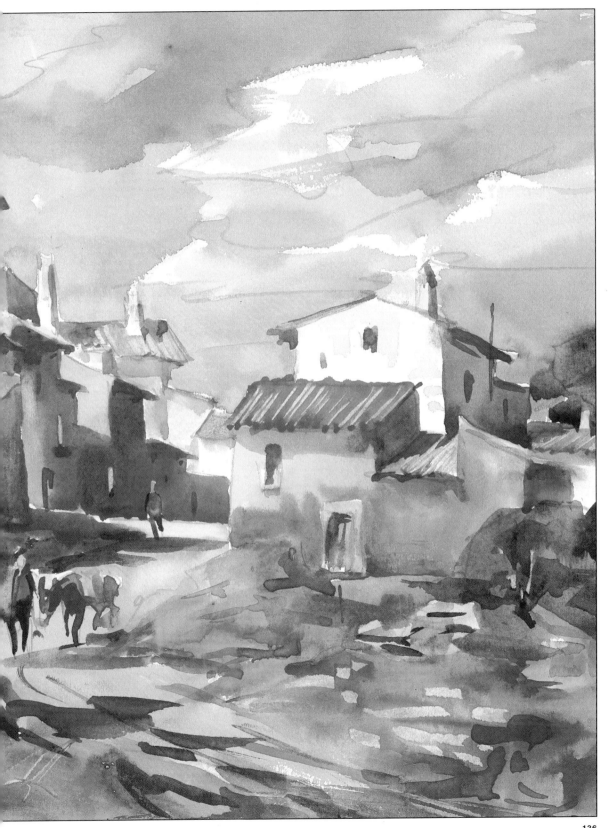

浮斯克特畫「濕」水彩畫

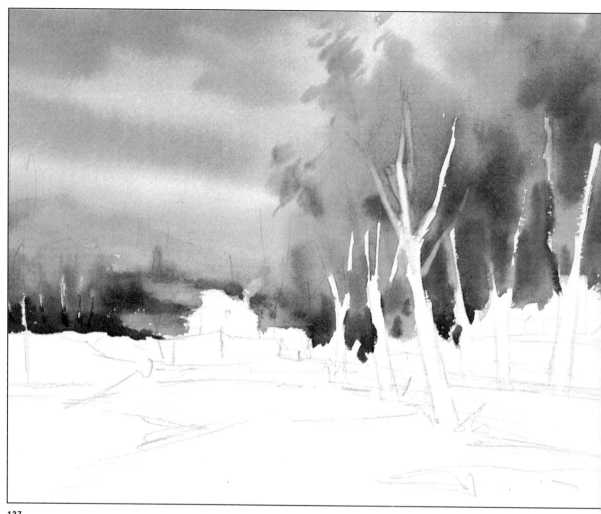

137

浮斯克特中午打電話給我：「帕拉蒙！現在雨停了，天空還有雲層，看起來似乎要出太陽了。要不要出來畫張圖呀？」

然後我們就來了這裏。浮斯克特向我保證上次他在像這樣一個下午，沿路開車時，發現了這地方。「那次，」他說：「情況更好，那邊的背景還有金色陽光呢！」 於是我們就開始畫。他跟以前一樣先打濕紙好去除油脂，然後只用四、五條線描出主題，就把每樣東西定位。（你應該看看浮斯克特畫起來多麼有自信！）這次他並沒有畫概略的速寫。浮

斯克特對於取景、對比、色彩、構圖，還有光線等瞭如指掌。

濕水彩技巧：不可缺少的步驟

第一階段：打濕畫紙以便能在潮濕的表面作畫（圖137）

浮斯克特強調，「絕不可以濕過頭。你在與光線方向同樣角度下看紙的表面，不應該看到水本身的光澤。」

浮斯克特現正在用清水做第一層薄塗。他一面做，一面很小心的為樹幹以及整個下半留白。

讓我們繼續往下看。浮斯克特已經開始

圖137. 這兒浮斯克特也從天空開始。這次照濕水彩技巧，他先濕天空區域，並保留畫下面部份來稀釋、色、加強，及用趁濕來著色。

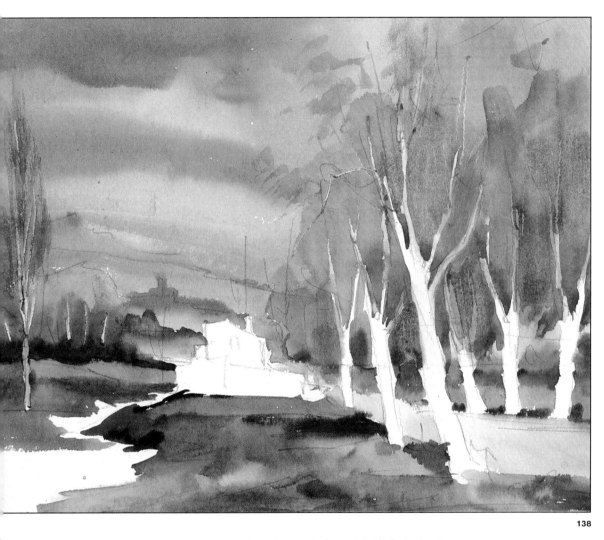

138

準備畫畫。他先畫天空的左上部份，在濕表面上塗一層略帶暖意的淺灰色，然後把灰色向右擴散，快到樹頂時加入更多的水來稀釋。他甚至畫到樹頂部份，只在中間用清水來調淡顏色。然後他又趕緊把淺灰色向下擴散，快接近地平線時，再加入一點點的深紅。他再回到左上部塗上稍微帶粉紅的淺灰色。

接著他調出較深的灰色，用寬筆觸來畫大片烏雲。借助濕氣，顏色緩緩四散開來，既平滑又均勻。浮斯克特幫著擦洗累聚的水份或必要時用輕如羽毛的筆觸把些水份……「最好讓它順其自然。」他

說，「多一點點，天空就會畫壞!」

現在他用群青、赭色及深紅來畫宅邸所在的小丘，然後把山丘上半部去些顏色再加入偏深紅的棕色。

浮斯克特快速地調出畫樹的土黃色，他用赭色加入一點綠色來調。當他想要帶粉紅的土色就用紅色或深紅來中和，當他想要帶土黃的綠色時則用群青來中和。他用同系列的顏色來畫左邊地平線上的樹。

圖138. 觀察浮斯克特小心保留白色的情形，當目前完成部份變乾時，他就要來繪這留白部份。同時觀察仍舊潮溼的色調及漸層，它們也結合了乾水彩的技巧。

浮斯克特畫「濕」水彩畫

第二階段（圖138，前頁）

浮斯克特繼續用前頁所描述的技巧來畫地面、土壤、草地及淺灰色的路面。跟以前一樣，他先用清水打濕畫紙，保留建築物及小溪區域的形狀，並為樹幹留白。

仔細觀察這片包括土壤及草地的地面，顏色在此是如何互相融合；現階段，都還可趁紙還濕時，來修改、減少或增加色彩。

第三及最後階段（圖139）

浮斯克特在較遠的樹幹上畫上一層相當渾濁的奶油色，讓它們顯得更遙遠。然後他用焦灰色來描繪圓柱狀的樹幹，但在最前面兩株樹的光亮部份，則保留紙的白色。

他先「乾」刷宅邸上的一般淺色調，然後趁前一層色還濕的時候，加深色描繪。最後，浮斯克特乾刷最小的物體，例如細長樹枝，路上樹的陰影，草，及將草地分隔成一塊塊的線條等。

最後剩下的工作是加減色彩來使其平衡調合，以及用指甲來製造某些特定的白色。

畫完之後，我們開車回巴塞隆納。明早我們約好在港口，浮斯克特將要為我們繪製大幅水彩。

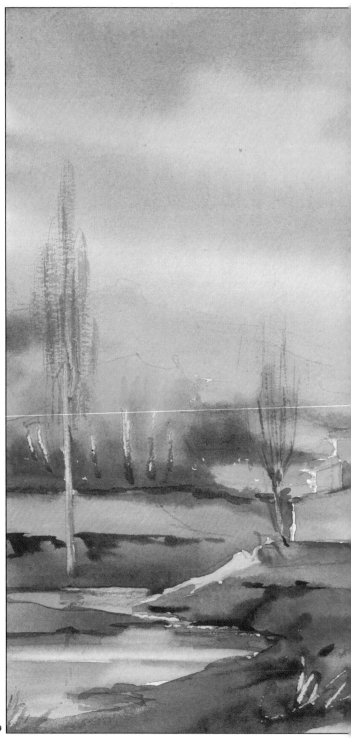

139

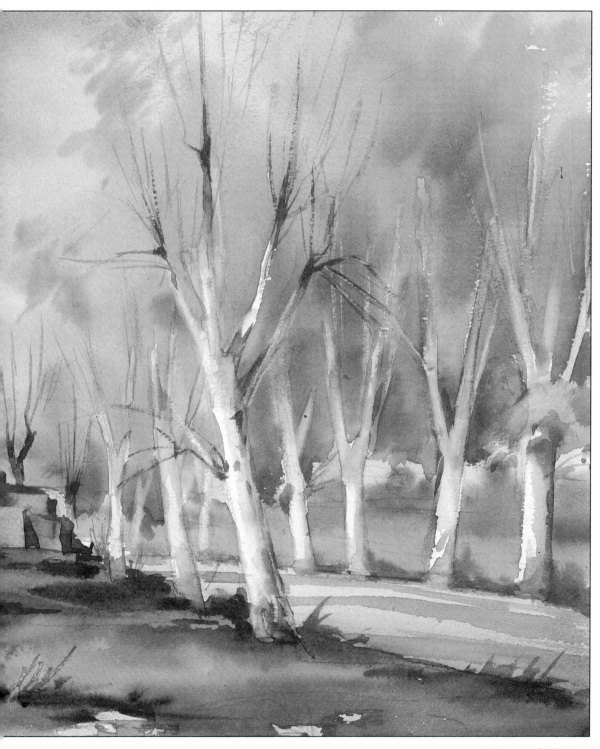

圖139. 這是浮斯克特
為教授這技巧，特別繪
製的水彩畫的最後成果
（浮斯克特原畫為25×
32公分）。

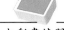

現在你與浮斯克特一起畫

140

這是本書最後的一章，最後的練習。你將用全彩來畫浮斯克特的水彩畫《巴塞隆納港口》。 本頁上半有小幅複製，另外在第106及107頁有更大幅的複製。在這頁及稍後幾頁的影像裏，你可以看到這幅水彩畫逐步完成的經過。你敢不敢自己來畫呢?你能想像這畫已被你完成，裱好，掛在你家牆壁上嗎?

這幅水彩畫原來的尺寸是 33.5 × 48 公分。所以先取一張稍微大些的上等畫紙，在正中畫一個33.5×48公分的長方形，四周留下3或4公分，然後剪去多餘的紙。這3、4公分是要用圖釘把紙固定，也可以用膠帶來裱畫紙（第31頁曾解釋過這點）。

用格放法來建構（圖141）

你在圖141裏可看到浮斯克特用鉛筆畫的小幅複製品。

在浮斯克特作品上打好格子，然後把方格及素描比例放大，移到你的畫紙上。

完成之後，小心擦掉方格線條，然後用海綿或寬頭畫筆來打濕畫紙。

第一階段：畫天空及一般色調（圖144）

「我總是先畫天空。」 浮斯克特先前已這麼告訴過我們；這也是你們現在要做的事，記住天空在這裏扮演很重要的角色，一定要用濕水彩技巧一次完成。沒錯，這是一幅傳統形式的水彩畫，但許

圖140. 這是浮斯克特所繪《巴塞隆納港口》水彩畫的小幅複製品。要以原尺寸來模仿這33.5×48公分的水彩畫，可先在複製品上方格，然後在你的畫紙上畫放大尺寸的格子，以使素描的結構正確。

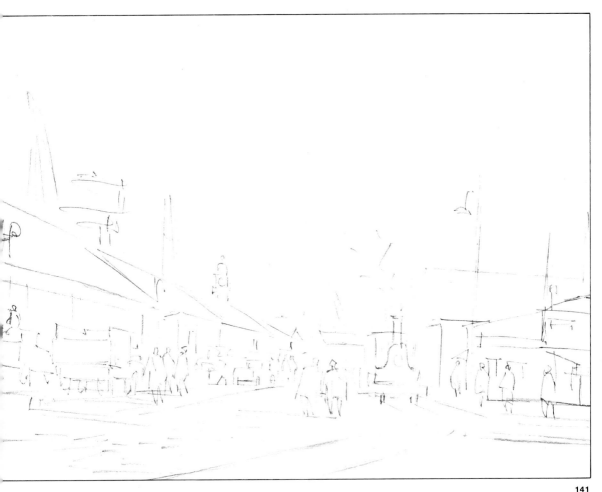

141

這些是要用的顏色，按照以下順序：

天空，右邊的中央部份（下頁圖142，尚未完成）：土黃色，鈷藍，及紅色。

以趁濕法畫A區域的中央部份，顏色以土黃色薄塗為主，混合少量鈷藍及微量的紅色。畫上這顏色時，水會稀釋並將顏色擴散到A區域的邊緣地方（藍線）。

多部份必須用濕水彩技巧來畫。現在假定第一次打濕的紙已乾了，開始先只以一點清水打濕天空區域，包括倉庫屋頂（第100頁圖142用藍線作記號的範圍），然後你就可以畫了。

在下筆之前，我要先提醒你一個有關色彩的觀念：

主要的顏色是藍—赭色。

假如你用適量的水來混合群青及焦黃色，你應該可以調成類似這幅畫裏許多地方所用的顏色。根據所調各顏色量的多寡，可產生中間灰或冷色、暖色灰到昆濁藍或微灰的赭色。你現在可以開始畫了。

天空，左邊和中央部份（圖142，B）：鈷藍及赭色為基本顏色。

混合足量的這兩種顏色，記住這是整塊天空的基本色（或主色）。從B區域將這藍赭色擴散，並加入土黃色直到你畫到原來的A區域。

圖141. 這裏是浮斯克特所繪素描的複製品，你可以以此畫作為簡單綜合形體的典範。你可以看到，不需要畫光影，只要用線條畫即可。

現在你與浮斯克特一起畫

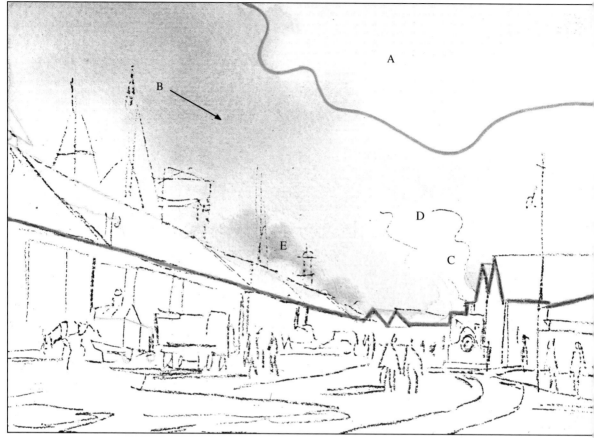

142

重點：畫紙表面必須仍稍微潮濕。
你畫天空時，以藍—赭為主色，試著加入最淺色的粉紅色、微粉的深紅及非常淺的綠色，以使整片天空的顏色不完全是一樣的。

火車頭冒出的煙（圖142, C及D）。畫到火車頭冒出煙霧的部份時，保留一塊像C區域大小的白色，然後在D區稀釋赭色直到你調出煙霧的漸層效果。

地平線上烏雲狀的煙霧（圖142, E）。以趁濕法，畫筆沾上群青、赭色及一點水，混合來塗這片烏雲狀的煙霧，讓天藍背景的濕氣稀釋這較暗的色調。下頁圖143裏，你可以看到在天空底部有標示兩

條邊線。你必須用藍—赭色塗到B邊緣，然後一直調淡及稀釋顏色，到A邊緣時，顏料已不存在而且沒有唐突中斷的顏色。繼續用鈷藍及赭色畫完這部份的天空（圖143, C）。

如何不換畫紙重複畫天空
我們假設第一次沒畫好天空，如有些地方顏色中斷、有積水或是不規則。有一種可以補救的方法，就是把畫壞的部份畫紙浸在清水裏。然後取出，擦拭，再放回水裏，重複幾次，直到水溶解掉天空的薄塗便可以再畫了。
「但必須說明的是，」浮斯克特告訴我們，「這種補救法並非永遠有效。如果天空已塗上許多顏色就沒辦法了。」

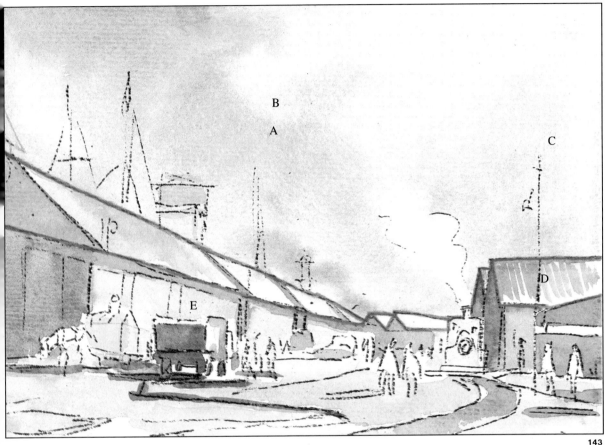

143

小屋或倉庫的屋頂（圖143, D）：土黃色，赭色，群青。
用清水先打濕屋頂範圍。然後塗土黃色或赭色加一點群青，甚至加一點點的黑色（只是要使先前的土黃、赭色更灰一點）。

倉庫牆壁（圖143, E）：群青，赭色及一點深紅。
你必須用群青使屋頂的投射陰影部份變暗，以產生帶赭微灰的紫色。

一般地面：群青，土黃色，赭色，綠色，深紅。
先全部塗一層非常淡的顏色，由群青、土黃色及焦黃混合成一種相當混濁的奶油色。畫左邊時加入一點綠、赭色及群青，繼續用這顏色向右畫，再加入一點土黃色及一些紅色，讓顏色傾向粉紅色。最後畫最遠地帶，用多一點的赭色及一點綠，並加入群青使其變灰。
在畫地面時要注意，一定要預留作品最後會出現的空白部份。

左邊的門廊：赭色，綠色及群青。
注意要預留馬的形狀。

卡車、包裹、背景裏的車輛。
卡車是以綠色為主加入赭色使變灰。馬車上的包裹是土黃色加上一丁點藍，使土黃色裡的黃色不致太濃厚。

現在你與浮斯克特一起畫

第二階段（圖145）

我認為以你到目前為止所調出的顏色來看，你已能獨自進行下去。因為經由調合這些顏色，你已能了解哪些基本色對這幅水彩有全面的影響。你根據所需亮度的強弱來選擇的鈷藍或是群青幾乎總是必須與焦黃色混合。因為基本上焦黃能幫助調出天空帶藍的灰色以及其餘物體所需溫暖的灰色。就這些物體而言，土黃色及綠色亦扮演某些重要角色，土黃色可使物體偏黃，而綠色突顯出物體；同樣地，若要強調物體，你可加入微量的紅色和深紅色。但如果想要些灰色，你還需要加入黑色。

前景裏的人物：赭色，藍色及綠色。

卡車邊及卡車引擎：群青及深紅。
畫車的藍邊及深紅引擎時，記得必須在藍色裏加入一點點的赭色以避免藍色太濃；同理，在深紅裏加一點灰色及淺藍。

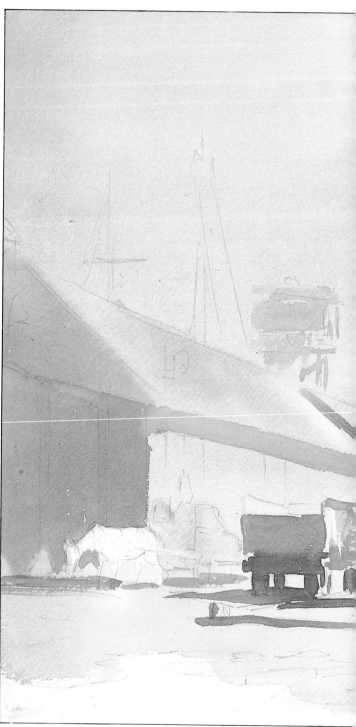

144

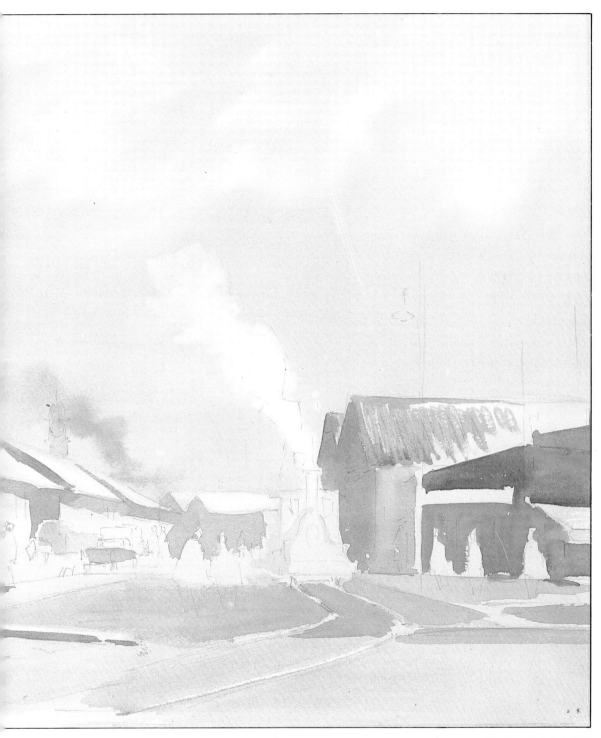

圖144. 這兒是水彩畫
《巴塞隆納港口》第一
階段的繪製結果。依照
如何畫至第一階段的解
釋說明，研究要用的顏
色及必須採行的步驟。

現在你與浮斯克特一起畫

第三及最後階段（第106和107頁，圖146）
我們不再多談色彩，而進一步地討論有
關此練習在最後部分的技術層面。

前景裏的水坑
首先塗一層淺色來反射天空的顏色。然
後，用趁濕法，加入深色來映出形體及
陰影。

一般地面
你可以看到在繪畫過程中（圖144和145），
地面是經過兩至三層上色。注意陰影部
份的深色線條是乾畫上去的。

右邊的路燈柱
這燈柱可以先保留，或用深灰著色，稍
後再用擠乾的畫筆擦洗下面部份的色調
及顏色使之變亮。

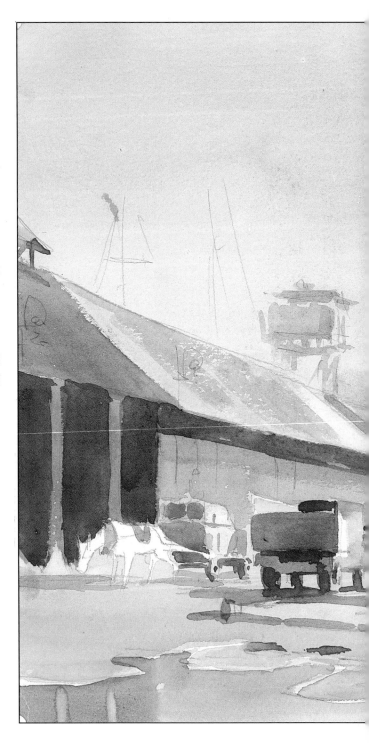

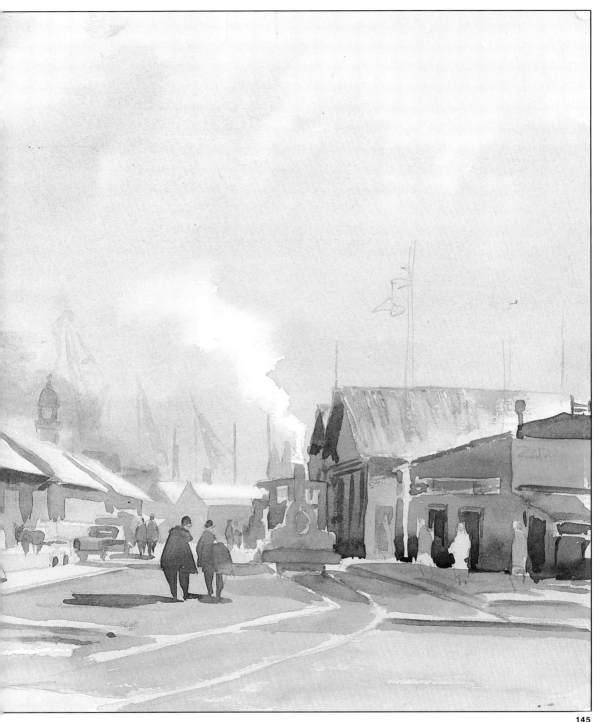

145

圖145和146. 這兩頁你
可以看到你的水彩畫作
進行至第二階段時必須
產生的色調及顏色。仔
細觀察圖145與第一階

段之間的差異，同時也
把它和最後作品的大型
複製圖（第106和107頁，
圖146）作比較。

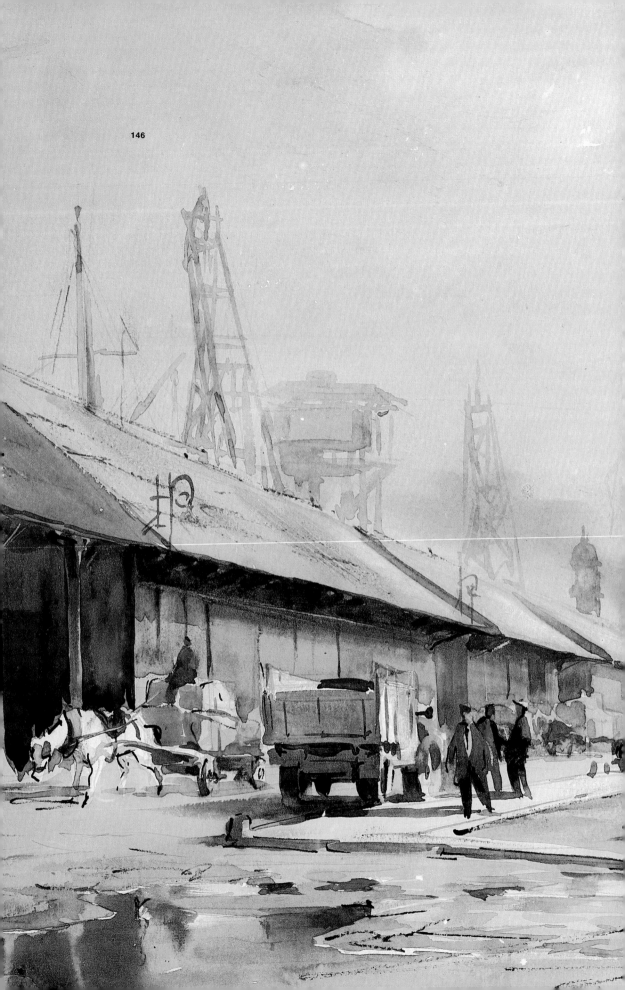

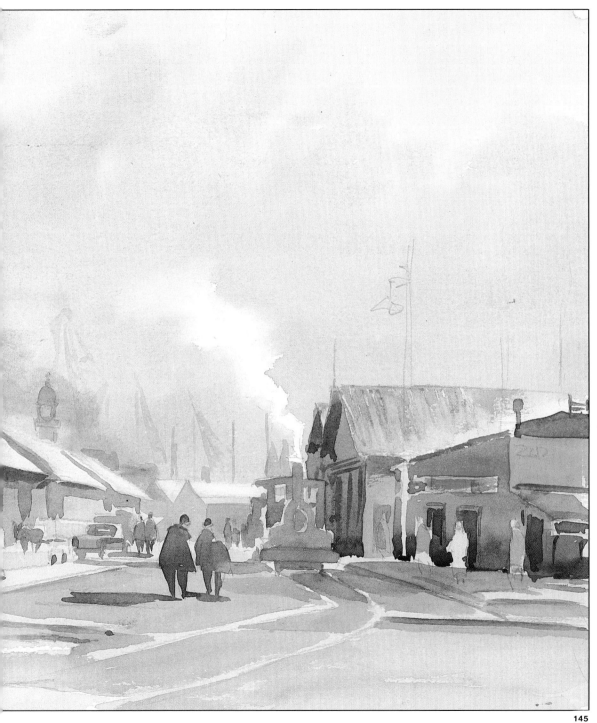

圖145和146. 這兩頁你可以看到你的水彩畫作進行至第二階段時必須產生的色調及顏色。仔細觀察圖145與第一階段之間的差異，同時也把它和最後作品的大型複製圖（第106和107頁，圖146）作比較。

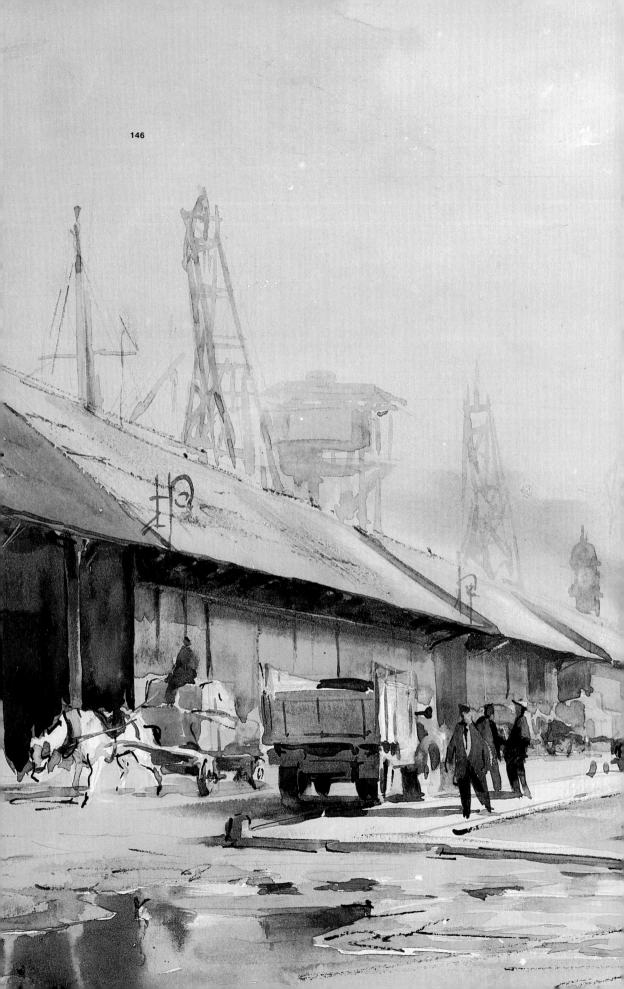

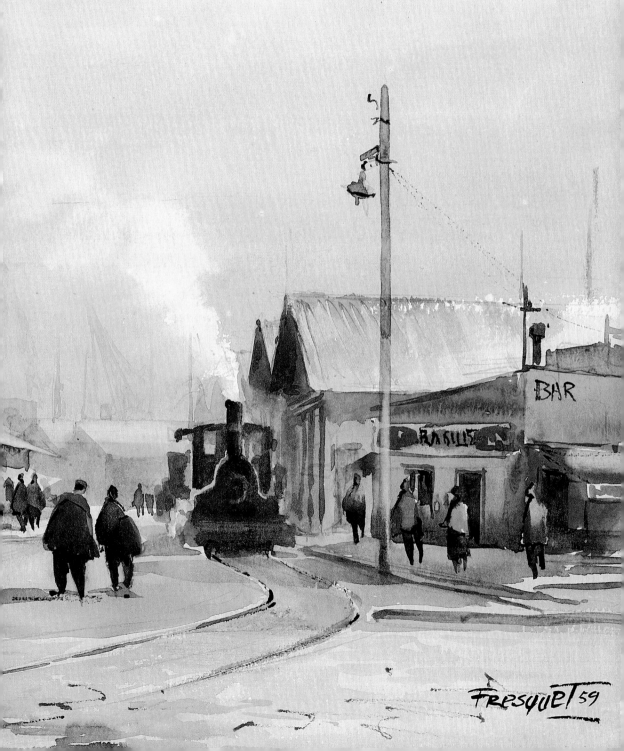

用印度墨及蘆草筆做最後修飾

你看這只是簡單的蘆草，把一邊斜剪使頭成尖形，作成筆的樣子。仔細觀察浮斯克特的水彩畫，你就會發現某些地方會加上最後修飾的濃粗線條，例如鐵軌、屋頂邊緣、以及馬腳上。

浮斯克特是用印度墨及蘆草筆來畫這些

線條，用水稀釋墨水以使線條不會太強烈。你需要小的桌上墨水池，備好印度墨薄塗來製造這些效果。蘆草筆是繪製純完整線條或模糊微灰線條的理想工具。這種模糊線條是用蘆草筆乾畫產生，就像右邊燈柱上電線的線條。

圖148. 最後階段裏，浮斯克特用蘆葦沾稀釋的印度墨，畫一些線條，來描繪出形體及邊緣，例如鐵路線，屋頂邊緣及馬腿。

147

148

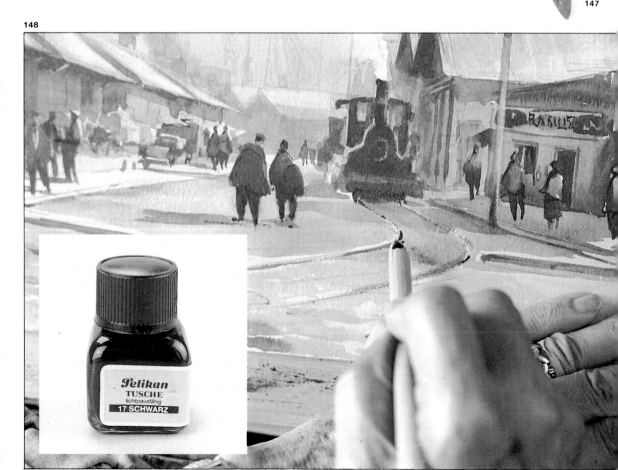

簽名……及定色

[簽]名，當然要。但我們說過要定色嗎？
[是]的，市面上有種水彩畫用的定色劑，
[它]的目的不僅是定色，主要是使顏色更
[有]生氣。記住當水彩乾時，會失去它原
[來]百分之十到十五的強度。

「但是，注意！假如你定色劑用太多，
不僅會掩蓋了色彩，還會使其發亮，但
如此就失去了水彩畫無光澤的珍貴特
質。」這是浮斯克特最後的忠告。

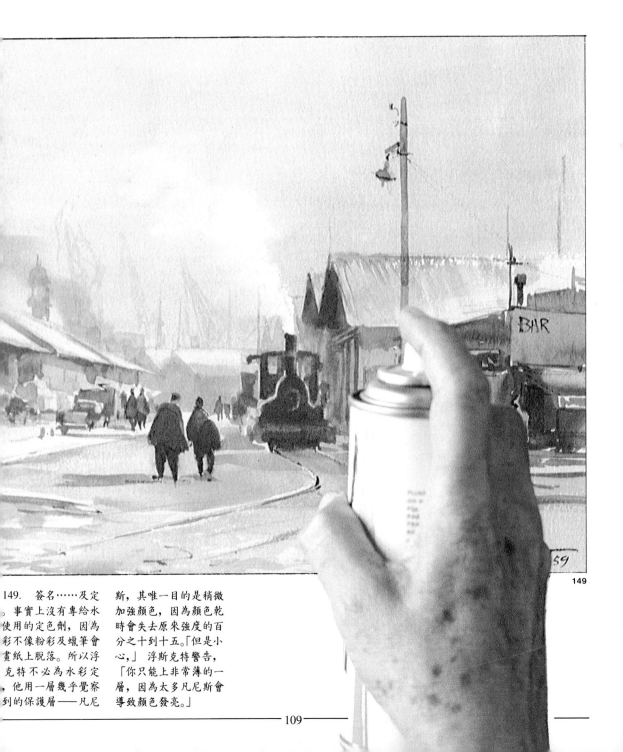

149. 簽名……及定
[色]。事實上沒有專給水
[彩]使用的定色劑，因為
[水]彩不像粉彩及蠟筆會
[從]畫紙上脫落。所以浮
[斯]克特不必為水彩定
[色]，他用一層幾乎覺察
[不]到的保護層——凡尼
斯，其唯一目的是稍微
加強顏色，因為顏色乾
時會失去原來強度的百
分之十到十五。「但是小
心，」浮斯克特警告，
「你只能上非常薄的一
層，因為太多凡尼斯會
導致顏色發亮。」

這便是水彩畫

如果要成功，你一方面需要有畫家的天賦，另一方面需要工匠的技巧。沒有紀律，不按規則來作畫，是不可能畫得好。油畫可以不在乎，一次缺乏耐心畫不好的結果可以在下次心平氣和時來補救。但，水彩畫則不行。在水彩畫裏，沒有耐心的畫家一開始便注定要失敗。畫水彩一定要謹守其原則和嚴格的法則。

英國水彩畫家培根(Bacon)曾說過：「你只能藉著遵從水彩畫的法則來精通這門藝術。」
但是一旦精通了——就像學校的拉丁文一樣——關於素描及彩繪甚至包括油畫之類的知識大道將無庸置疑展現在你眼前。

150

詞彙

毛邊(Deckles)：手工製畫紙的不平坦邊緣。這是上等畫紙的一項特色。

公牛毛(Ox hair)：公牛毛筆是精選公牛背部的毛髮製成，畫水彩時可很有用地輔助黑貂毛筆。通常是用號數高的畫筆，如18，20和24號畫筆，來打濕及描繪大片區域。

主色(Dominant color)："dominant"字眼目前用於音樂，指第五度音，或最重要的音。以此類推，在繪畫方面，是指主色，可能是某一特定顏色或一系列暖色、冷色及混濁色(broken colors)。

色系(Range)：源自do、re、mi、fa、sol、la、ti這一系列的音符。自從1028年桂多・亞勒索(Guido d'Arezzo)發明五線譜之後，它就被用來指「一串連續排列完美的聲音」。繪畫上則是指色譜上一連串的顏色。廣義來說，在繪畫方面的意義是指「一系列完美排列的色彩或色調」。

色料(Pigments)：色料指所有經液體稀釋後會產生色彩、可用來繪畫的成份。繪畫色料通常是粉狀的，其來源可能是有機或無機。

合成毛(Synthetic hair)：此毛製成的筆其張力比黑貂毛筆稍微大些，但不像自然毛髮的筆那樣能保存水份或水彩。有些廠商說它們是給業餘人士使用。這種毛能不受化學產品侵蝕。

肌理（質地）(Texture)：畫底表面的外觀及觸感。這種外觀或質地可能是平滑、粗糙、乾裂、有光澤或有顆粒等等。

金屬環(Ferrule)：畫筆上讓筆毛固定成一束的金屬部份。

直接畫法(Alla prima)：義大利語，可譯為「第一次」。表示直接繪畫的技巧，畫是一次完成，事先毫無準備。

保護用凡尼斯（定色劑）(Protective varnish (fixative))：這是水彩畫好、乾後，為保護而塗的一層。以小罐裝，用畫筆來塗。它會加強顏色，並添加一種感覺得到的光亮，如果多塗兩層效果更強。這也是為什麼有些水彩畫家排斥使用的原因，對他們而言，水彩畫應該是無光澤的。

紙板(Cardboard)：厚紙生產時以木頭裝訂，通常是灰色。上等水彩畫紙也是一片紙板附在一張畫紙上。如果水彩畫必須用照相製版印刷來複製，那麼有紙板的畫紙就不能用掃描系統，所以此時最好還是使用未附紙板的畫紙。

留白膠 (Liquid gum (masking fluid))：橡膠乳膠，液體狀時有輕微的色素（染料），畫水彩時，用來保留細小白色形狀、線條或點以便其上面及四周仍能著色。留白膠最後是用手指或橡皮擦來搓掉，然後先前保留的白色即出現。用細的3號或4號合成筆來塗；留白膠會被水稀釋，但仍會有殘餘，如果不仔細清乾淨會損害畫筆。

原色 (Primaries)：太陽光譜的基本色。光的原色為綠、紅及深藍；而色料的原色為藍色(cyan blue)、紫紅及黃色。

乾水彩(Dry watercolor)：乾水彩並不是一種特殊技巧。事實上它是一般傳統水彩畫法。因為對照於特殊濕水彩技巧，「乾」的字眼才被使用。

透明技法 (Glaze)：一層透明材料，直接畫在紙面或調配在另一顏色上面來調整色調。

鹿毛筆(Stag's hair)：鹿毛筆是日本製，用鹿毛作筆毛及竹製的把柄。一般稱做日本畫筆，品質與公牛毛筆一樣或略差。這種扁平寬頭的日本筆(hake)適合用來打濕或在大片背景上薄塗。

第二次色 (Secondaries)：光譜上由兩種原色混合而成的顏色。光的第二次色為藍色、紫紅、及黃色；色料的第二次色是紅、綠、及深藍。

第三次色 (Tertiaries)：混合一種原色及一種第二次色所產生一系列的六種色料顏色。色料的第三次色是橙色、洋紅、藍紫、群青、翠綠及淺綠。

液態水彩(Liquid watercolors)：水彩是以乾盤、濕盤、錫管及罐裝液體等方式供應。液態水彩溶於水，非常透明，而且顏色塗起來會很強烈、明亮。

裁紙刀 (Cutter)：一種特殊切紙刀，塑膠把柄上面插入可調整的刀鋒。用它來切紙時，最好配合金屬尺。

畫材或中和劑(Medium)：這字眼是用來區別不同的繪畫過程。例如，水彩是一種繪畫媒材，油畫是另一種，諸如此類。另外它也是一種酸性膠的溶液，與水混合後，可以去除任何（可能）油脂的痕跡，增加依附度及濕氣，一般還會改善顏料的品質。

畫底(Support)：任何可繪製圖畫的平面。水彩畫專用的畫底是單張的或裱在紙板上的畫紙。

黑貂毛 (Sable hair)：黑貂毛筆無疑是畫水彩最好的筆。它比其他任何筆更能保留水份或顏料；筆毛繃緊但卻很有彈性，而且筆尖總是維持完美。它是用一種住在蘇俄及中國，名叫黃鼠狼的小動物的尾毛製成。這種畫筆很貴，但很耐用且品質是最好的。

景色畫 (Veduta)：描繪古羅馬遺跡的風景畫，十八世紀風行全歐洲，尤其是英國。在英國，這些「景色畫」是間接導致水彩畫風潮的因素。

補色(Complementary colors)：以光的顏色而論，補色就是第二次色，只需一種原色就可以重組出白光（反之亦然）。 例如：當深藍加入由綠色光、紅色光所合成的黃色，白光就重新組成。

寫意法 (Sumi-e)：這種東方的水彩畫技巧與東方宗教思想裏的禪在某些方面有關連。用經水稀釋過的印度墨及一種特殊鹿毛竹柄的畫筆來畫。

顆粒(Grain)：紙纖維的素質與方向。顆粒決定紙的粗細，水彩畫紙可分為細顆粒、中顆粒、粗顆粒。粗顆粒的質地粗，可以很清楚看到。

濕水彩(Wet watercolor)：水彩畫的一種特殊技巧。是在用水打濕過的區域或是剛畫過仍潮濕的區域作畫，這種技巧促使水及色彩流動，使形體及輪廓模糊。英國水彩畫家泰納是最早使用此技巧的畫家之一。

獴毛 (Mongoose hair)：獴毛製畫筆也很適宜畫水彩。獴毛來自於類似黑貂的一種動物，比較硬一點，多一些張力，也比較便宜。

翹起不平(Warping)：由於打濕畫紙而產生的凹凸不平，尤其紙薄、或未被裱過的紙。

榮　獲

行政院新聞局第四屆人文類「小太陽獎」
文建會「好書大家讀」年度最佳少年兒童讀物暨優良好書推薦
91年兒童及青少年讀物類金鼎獎

兒童文學叢書‧藝術家系列（第一輯）（第二輯）

讓您的孩子貼近藝術大師的創作心靈

名作家簡宛女士主編，全系列精裝彩印
收錄大師重要代表作，圖說深入解析作品特色
是孩子最佳的藝術啟蒙讀物
亦可作為畫冊收藏

彩繪人生，為生命留下繽紛記憶！

拿起畫筆，創作一點都不難！

──普羅藝術叢書
畫藝百科系列・畫藝大全系列

讓您輕鬆揮灑，恣意寫生！

畫藝百科系列（入門篇）

油　畫	風景畫	人體解剖	畫花世界
噴　畫	粉彩畫	繪畫色彩學	如何畫素描
人體畫	海景畫	色鉛筆	繪畫入門
水彩畫	動物畫	建築之美	光與影的祕密
肖像畫	靜物畫	創意水彩	名畫臨摹

畫 藝 大 全 系 列

色　彩	噴　畫	肖像畫
油　畫	構　圖	粉彩畫
素　描	人體畫	風景畫
透　視	水彩畫	

全系列精裝彩印，內容實用生動

翻譯名家精譯，專業畫家校訂

是國內最佳的藝術創作指南

邀請國內創作者共同編著
學習藝術創作的入門好書

三民美術普及本系列
（陸續出版中，適合各種程度）

水彩畫　黃進龍／編著

版　畫　李延祥／編著

素　描　黃進龍、楊賢傑／編著

油　畫　馮承芝、莊元薰／編著

國家圖書館出版品預行編目資料

水彩畫 / Parramón's Editorial Team著; 余綺芳譯. ——
　初版二刷. ——臺北市; 三民，2003
　　面;　　公分.——(畫藝百科)
　譯自：Cómo pintar a la Acuarela
　ISBN 957–14–2608–3 (精裝)

　1. 水彩畫

948.4　　　　　　　　　　　　　　86005434

網路書店位址　http://www.sanmin.com.tw

© 水　彩　畫

著作人　Parramón's Editorial Team
譯　者　余綺芳
校訂者　曾坤明
發行人　劉振強
著作財
產權人　三民書局股份有限公司
　　　　臺北市復興北路386號
發行所　三民書局股份有限公司
　　　　地址／臺北市復興北路386號
　　　　電話／(02)25006600
　　　　郵撥／0009998–5
印刷所　三民書局股份有限公司
門市部　復北店／臺北市復興北路386號
　　　　重南店／臺北市重慶南路一段61號
初版一刷　1997年9月
初版二刷　2003年10月
編　號　S 940271
定　價　新臺幣貳佰伍拾元整
行政院新聞局登記證局版臺業字第〇二〇〇號

有著作權·不准侵害

ISBN　957–14–2608–3　（精裝）